五音绝响
中国音乐的故事

张 乐◎著

中国·武汉

图书在版编目 CIP 数据

五音绝响：中国音乐的故事 / 张乐著 . -- 武汉：华中科技大学出版社，2025. 3. -- (常读常新经典故事系列). -- ISBN 978-7-5772-1376-7

Ⅰ . J605.2

中国国家版本馆 CIP 数据核字第 2025GE3426 号

五音绝响：中国音乐的故事　　　　　　　　　　　　　　　　张乐　著
Wuyin Juexiang：Zhongguo Yinyue de Gushi

总 策 划：	亢博剑
策划编辑：	陈心玉　刘　静
责任编辑：	孙　念
封面设计：	琥珀视觉
责任校对：	李　弋
责任监印：	朱　玢
出版发行：	华中科技大学出版社（中国·武汉）　电话：(027) 81321913
	武汉市东湖新技术开发区华工科技园　邮编：430223
录　　排：	赵慧萍
印　　刷：	武汉科源印刷设计有限公司
开　　本：	880mm×1230mm　1/32
印　　张：	6.875
字　　数：	127 千字
版　　次：	2025 年 3 月第 1 版第 1 次印刷
定　　价：	38.00 元

　　　　　　本书若有印装质量问题，请向出版社营销中心调换
　　　　　　全国免费服务热线：400-6679-118　竭诚为您服务
　　　　　　版权所有　侵权必究

PREFACE 前言

中国乃礼仪之邦,也是礼乐之邦。

中国民族音乐有数千年悠久历史,是在独特的历史、社会、文化背景和心理结构等因素的相互作用下形成,并在长期的音乐实践中成长、发展、丰富起来的,它源远流长且充满活力。历代优秀的民族音乐,以其鲜明的色彩和特有的风格反映了人民的感情和要求,记录了人民的欢乐和痛苦,滋润着人民的心田,在长期的发展过程中形成了民族的审美情趣,也从另一个侧面映照出历史的发展过程。因此,弘扬中国民族音乐,不仅是发展中国特色社会主义新音乐的必要措施,也是进行爱国主义教育,提高民族自信心、自豪感的有效手段。

既然音乐如此重要,那音乐究竟是什么呢?

有人说:"音乐就是三大男高音放歌紫禁城,余音绕梁,三日不绝。"

有人说:"音乐就是高保真音响里飞出的铁骑刀枪、声震屋宇、百鸟啾啾、惊涛拍岸的声浪。"

有人说:"音乐就是令他们朝思暮想、神魂颠倒的青春偶像。"

有人说:"音乐就是伯牙子期高山流水结知音的千古佳话。"

有人说:"音乐就是贝多芬、莫扎特、柴可夫斯基等创作出的旋律,令上帝羡慕、魔鬼嫉妒,摄人心魄。"

有人说:"音乐就是京韵大鼓、山东琴书、苏州评弹、河南坠子、天津时调、凤阳花鼓、陕北道情。"

音乐学者说:"音乐是以声音作为其物质材料,以时间作为其存在方式,并诉诸人的听觉的艺术,是表现人的情感和社会现实感受的特殊意识形态。"

《乐记》云:"乐者,通伦理者也。""声音之道,与政通矣。"中国是礼乐之邦,从历代的"采风问俗""治国化民"等措施,都能够看出他们强调音乐的教化作用。

中国音乐文化丰富多彩,浩如烟海。本书将从中国音乐的发展、中国音乐的审美、中国音乐的赏析、中外

音乐的交流四个方面，结合实例，简明扼要、深入浅出地从历史沿革、艺术风格、音乐特点等各个方面系统地对中国音乐予以介绍，给广大读者提供一本具有知识性、可读性、鉴赏性和实用性的读物。

音乐之于人生，诚如顺境时的锦上添花，逆境时的雪中送炭。它沉淀我们浮躁的情绪，抚慰我们受伤的心灵，陶冶我们的情操，砥砺我们的意志。希望通过本书的介绍，能使读者正确地理解音乐、运用音乐，最重要的是，热爱音乐。

CONTENTS 目录

第一章 溯流寻源——中国音乐的发展 /1

一、初现曙光——远古时期的中国音乐 /2

二、百家争鸣——先秦时期的中国音乐 /20

三、初露锋芒——秦汉时期的中国音乐 /31

四、竹林贤韵——三国两晋南北朝时期的传统音乐文化 / 47

五、梨园乐思——隋唐时期的传统音乐文化 / 51

六、俗乐勃兴——宋元时期的传统音乐文化 / 54

七、异彩纷呈——明清时期的传统音乐文化 / 61

八、含英咀华——近现代传统音乐文化 / 69

九、中华强音——当代音乐文化 /81

第二章 天人合一——中国音乐的审美 /89

一、"乐而不淫,哀而不伤"
　　——儒家的"中和"音乐审美观 /96

二、"中正平和,淡雅肃庄"
　　——佛教的"肃庄"音乐审美观 /101

三、"天道自然,大音希声"
　　——道教的"自然"音乐审美观 /105

第三章 韵味悠长——中国音乐的赏析 /111

一、"思无邪"——民歌 /112

二、"负鼓盲翁正作场"——曲艺 /126

三、"血气为之动荡"——戏曲 /133

四、"洋洋乎盈耳"——器乐 /143

第四章 融会贯通——中外音乐的交流 /187

一、海纳百川——外来音乐对中国音乐的影响 /188

二、东学西渐——中国音乐的对外传播 /200

第一章

溯流寻源——中国音乐的发展

凡音者，生人心者也。情动于中，故形于声。声成文，谓之音。是故治世之音安以乐，其政和；乱世之音怨以怒，其政乖；亡国之音哀以思，其民困。声音之道，与政通矣。

——《礼记·乐记》

一、初现曙光——远古时期的中国音乐

《吕氏春秋·大乐》中说:"音乐之所由来者远矣。"

1. 起源学说

中国是一个有着悠久历史的文明古国,因而,中国音乐的历史自然也是源远流长。早在原始社会时期,我们这片土地上就已经有着丰富多彩的音乐活动与异彩纷呈的音乐创作,所以我们的音乐起源学说也是多种多样的。阅读我国古代文献中有关音乐起源的记载,我们会发现,对于音乐源头的探讨不得不借助神话传说。

有关音乐的源头,有这样一些说法。

【巫术起源说】

> 昔古朱襄氏之治天下也,多风而阳气蓄积,万物散解,果实不成;故士达作为五弦瑟,以来阴气,以定群生。

> 昔阴康氏之始，阴多，滞伏而湛积，阳道壅塞，不行其序，民气郁阏而滞著，筋骨瑟缩不达，故作为舞以宣导之。
>
> ——《吕氏春秋·古乐》

原始人类为了在自然界中求得生存，就必须与客观环境、自然灾害等作斗争。在人力不能够战胜自然的时候，就会幻想寻求神灵的庇佑和支持，于是便出现了巫术。

《吕氏春秋·古乐》中的这两段文字就是描写的原始人类与旱灾、水灾等自然灾害作斗争的种种传说。我们可以看到，他们通过音乐与神灵对话，寻求精神支持，这也正是原始音乐的重要社会功能，也是音乐起源的一个重要方面。我们可以理解为，当时的人类就是将音乐作为一种精神力量，音乐是当时的人与神灵进行沟通交流的"语言"。

【娱情起源说】

> 有娀氏有二佚女，为之九成之台，饮食必以鼓。帝令燕往视之，鸣若谥隘。二女爱而争搏之，覆以玉筐。少选，发而视之，燕遗二卵，北飞，遂不反。二女作歌，一终曰："燕燕往飞"，实始作为北音。
>
> ——《吕氏春秋·音初》

可以看出，那时的人们在捕获猎物后常常聚集在一起歌舞庆贺，从而表达情感。这就是音乐起源的另一个重要方面。不仅是古代文献中有所记载，历史文物中也多有表现，彩陶盆上的群舞图纹便是最为直接的佐证。

【模仿起源说】

　　昔黄帝令伶伦作为律。……次制十二筒，以之昆仑之下，听凤皇之鸣，以别十二律。

　　帝尧立，乃命质为乐。质乃效山林溪谷之音以歌，……乃拊石击石，以象上帝玉磬之音，以致舞百兽。

——《吕氏春秋·古乐》

大自然中很多声音其实都是有着一定规律的，比如鸟类的鸣叫声等。因此，原始音乐的形成是否也有可能与模仿鸟鸣声有联系？我们发现，古老的吹奏乐器——骨笛和陶埙，它们的发音不管是音色还是音高，都与鸟鸣非常相近。

【劳动起源说】

　　今举大木者，前呼舆谔，后亦应之，此其于举大木者善矣。

——《吕氏春秋·淫辞》

直接从劳动生产过程中形成的音乐就是以劳动号子为代表的,想必这种劳动号子式的音乐也是有了集体劳动之后才会产生的,因此可能起源时间会相对稍晚。

2. 古代乐舞

原始社会的音乐是与文学、舞蹈以及原始宗教相互交织在一起的,相互之间是密不可分的。当时由于生产力水平低下,原始社会的人类无法正确地认识自然,所以这一时期的音乐在很大程度上体现了他们的原始信仰。他们相信,音乐有一种超自然的力量,它能感动上天、愉悦神灵,它甚至可以使自然听命于人。正因为如此,人们在这一时期常用当时艺术的最高形式——音乐、诗歌、舞蹈三位一体的"乐舞"——来表达他们对自然、祖先以及"图腾"的崇拜。古代乐舞也由此成为远古时期最为重要的音乐形式。

早在公元前11世纪,中国已经把这种音乐与舞蹈相结合的艺术形式称为"乐"了,甚至在音乐和舞蹈各自成为独立的艺术形式之后,"乐"仍然既可以指舞蹈,也可以指音乐。

当然,今天的"乐"已经专指音乐了,学者们通称原始时期的"乐"为"乐舞"。"乐舞"也是我国原始时期音乐的另一个主要形式。

在先秦典籍《尚书》中就曾记有"击石拊石，百兽率舞"的传说故事，形容的就是远古时期的人们装扮成各种野兽敲击着石头跳舞的画面。另外，在青海大通县上孙家寨发现的距今已有5000余年历史的舞蹈彩陶盆，盆内的壁画就绘制着惟妙惟肖的舞蹈图案。

由于原始社会不存在专职的乐工，乐舞一般是部落社会的集体活动。传说夏代初期的国君启和最后的国君桀，都曾用大规模乐舞供自己享乐，这个时期的社会已造就出一大批专职的乐舞人员，这正是乐舞成为专门技艺的重要标志。

原始乐舞的产生与原始巫术、祭祀等活动有着密切的联系，因此人们对乐舞乃至一些演奏乐器都抱有神秘的思想。

国家的观念产生以后，统治者便利用和加强音乐神秘观，来操纵、控制乐舞，从而达到加强其统治的目的。许多保存下来的音乐神话故事便是在这种社会背景下存留的产物。传说大型乐舞《九辩》《九歌》便是夏代国君启从天上得来的。

【葛天氏乐舞】

昔葛天氏之乐，三人操牛尾，投足以歌《八阕》：一曰载民，二曰玄鸟，三曰遂草木，四曰奋五谷，五

日敬天常,六曰达帝功,七曰依地德,八曰总万物之极。

——《吕氏春秋·古乐》

这是一部具有史诗性质的乐舞作品,集中地反映了生活在原始社会葛天氏部落的人民对自己的部落祖先载民的歌颂,对自己部落的"图腾"玄鸟的崇拜,以及对放牧和农业生产风调雨顺的期望和对大自然的祈求。甲骨文中的"舞"字很像一个人手持一对牛尾巴或其他动物的尾巴在舞蹈之形,这说明"操牛尾"踏歌而舞在远古乃至商代是一种很普遍的现象。

【伊耆(qí)氏乐舞】

伊耆氏始为蜡。蜡也者,索也。岁十二月,合聚万物而索飨之也……曰:"土反其宅,水归其壑,昆虫毋作,草木归其泽。"

——《礼记·郊特牲》

这是传说中伊耆氏部落的乐舞,叫做"蜡祭"。其中的"土反其宅,水归其壑,昆虫毋作,草木归其泽"是他们在举行"蜡祭"时所使用的歌词。周历每年的十二月里,伊耆

氏部落都要举行一种祭祀万物的祭礼,祈求不要有地震、水灾、虫灾,草木回到薮(sǒu)泽生长,明显说明了这时他们已经进入农业生产阶段。

【三代乐舞】

在原始社会中,随着氏族部落之间战争的爆发和原始宗教的产生,出现了为各代所制,歌颂自己氏族部落首领、图腾的乐舞。黄帝部落的乐舞叫《云门》,歌颂尧的乐舞叫《咸池》,歌颂舜的乐舞叫《韶》。这就是后世文献中所称的"三代乐舞"。

《云门》也叫《云门大卷》,是黄帝氏族部落歌颂自我的图腾"云彩"的乐舞。

《咸池》也叫《大咸》,是唐尧氏族部落的乐舞。据《史记·天官书》记载,"咸池"是天上"西宫星"之名,唐尧氏的先民认为"咸池"是日落之处,在他们的眼中,西方是遥远而不可理解的,他们幻想那里有神灵,所以就用乐舞来崇拜和歌颂它。

到了舜的时代,原始神话被不断地人间化和理性化,他们部落的乐舞叫作《韶》。《韶》可说是原始社会时期登峰造极的乐舞作品,它是被先民们视为含有神圣性质的一种宗教

乐舞，曾被长期视为原始艺术的最高典范。如公元前517年，孔子在齐国看到了《韶》的演出，受到极大的震撼，以至于"三月不知肉味"。《论语·八佾》记载："子谓《韶》，尽美矣，又尽善也。"

从上述各部落的乐舞，可窥见原始社会的乐舞是氏族公社成员的集体创作，具有朴素的审美意识。这时已出现了原始宗教的萌芽，诗、乐、舞各种艺术形式交织在一起。

3. 古代乐器

近年来随着音乐考古的不断推进，一些原始乐器的出土证实了中国古代音乐的发端之早。我们的祖先在神州大地上繁衍生息了大约170万年的时间，发展缓慢的原始社会直到距今4000多年的夏朝才进入奴隶社会，但是，从考古出土的文物可以推知，中国音乐的可考历史至少可以上溯到新石器时代。乐器的发展与生产力水平的发展有着密不可分的关系，甚至有些原始乐器就是直接从生产工具演化而来的。

【骨笛】

骨笛，一件来自新石器时代晚期的珍贵乐器，以其独特的魅力和历史价值，成为中国音乐史上的一块瑰宝。

1986年至1987年间，我国先后在河南省舞阳县贾湖遗址出土了一批骨笛。这批骨笛大都是用鹤的腿骨制作而成，如果按照音孔数量来加以区别的话，可以分为五孔笛、六孔笛、七孔笛以及八孔笛四种类型，有的音孔旁还遗留着钻孔前刻下的等分标记，个别音孔旁边另钻一小孔，应该是调整音高用的。由此我们可以发现，那时的人们就已经开始认识音高并且懂得运用音高了，对音高与管长的关系也已有了初步的了解。研究人员还检测出这些骨笛已经具备了稳定结构，在以五声音阶为主的中国，其实早在七八千年之前，就已超出五声的音阶形态。

它们分散在不同的墓葬之中，其制成年代前后相差很大。其中保存最完整的一支七孔骨笛，用简单的指法甚至可以吹出像河北民歌《小白菜》这样的曲调。据科学家测定，贾湖出土的这些骨笛距今已有7800年至9000年，属于新石器时代裴李岗文化。由此可见，远古时期的音乐艺术不仅仅是留存在神话传说中的文字记载，完全是有迹可循、有声可依的。因此，我国古代音乐文化的确凿可考历史已有将近9000年之久。

贾湖骨笛的历史价值足以使中国音乐史改写。在距今已有9000年左右的新石器时代早期，人们已经开始制作和使用乐器。贾湖骨笛的出土，向我们展示了当时音乐制作的高

超水平。骨笛的制作需要经过多道工序，打磨、钻孔、调音等精细操作，充分说明了先民们在乐器制作方面已经具备了较高的技术水平。

贾湖骨笛的艺术价值也不容忽视。作为一件珍贵的艺术品，它不仅展示了当时乐器制作的精湛技艺，也反映了先民们在音乐审美方面的追求。骨笛的外观设计简约大方，线条流畅，给人以美的享受。音孔的分布和大小的设计，使骨笛具备了宽广的音域和优美的音质，能够演奏出动人的音乐。

贾湖骨笛的科学价值同样令人赞叹。作为古代乐器，贾湖骨笛在声学原理和制作技术方面都表现出相当高的水平。通过研究骨笛的音孔位置、大小及笛身的长度等参数，科学家们惊奇地发现这些骨笛具有较好的声学性能和音乐表现力。贾湖骨笛被著名物理学家李政道博士和艺术评论家范曾称为"一管七音的科学奇迹"。这一发现使得我们对古代音乐文化和科技水平有了更深刻的认识。

贾湖骨笛这一具有世界意义的考古发现，对于中国音乐史的研究具有重要意义。作为中国音乐史上最古老的实物资料，它为我们提供了研究古代音乐起源、演变和发展的重要线索。通过比较不同时期出土的骨笛，我们可以观察到音乐在不同文化、不同时期的发展情况，有助于我们更好地了解和把握中国音乐的传承与变迁。

贾湖骨笛作为中华民族的音乐活化石载入世界文明史册。它的历史价值、艺术价值和科学价值都足以改写中国音乐史乃至世界音乐史。

【埙】

埙是一种很有特点的乐器,用土烧制而成,外形似蛋(或作各种变形),其大小如人的拳头,中空,顶端开一吹孔,胸腹部开一个或数个指孔。

埙是除骨笛之外,已发现的原始时代乐器中唯一能确定地发出一个以上乐音的乐器,原始时代的埙只有1—3个音孔,只能吹出2—4个音。我们推测,这很可能是因为在面积相对较小的埙面上开孔,比在管状的笛上开孔要难。

【龠】

龠是我国古老的管乐器之一。原始的龠由二、三管编成,它是后来排箫(先秦称作箫)的前身。

【鼓】

鼓是原始乐器中较早产生的打击乐器之一。最古老的鼓

为土鼓,后有木鼓,到商代则有铜鼓。现存较早的鼓的实物有山西陶寺夏文化遗址出土的鼍(tuó)鼓[1]和甘肃永登出土的土鼓。

【磬(qìng)】

磬也是这个时代的重要产物。作为远古时期产生的打击乐器之一,《尚书》中有"戛击鸣球""击石拊石"的记载。这里所指的"石"就是指"磬"。

作为石制乐器,磬的产生,应该源于某种石制的片状生产工具。现存最早的石磬有山西襄汾陶寺和山西夏县东下冯遗址出土的石磬,考古分析均为夏代遗物,距今有4000年左右。当时磬的工艺水平虽然粗糙,但击之声音悦耳,并且已经可以区分出音高。

北京故宫博物院所藏殷墓出土的由三枚曲折形磬所组成的编磬,磬体分别刻有"永启""天余""永余"等铭文,能构成大二度[2]和小三度[3]的三个音列,可以演奏简单的旋律。

[1] 即用鳄鱼皮做鼓面的鼓。
[2] 大二度是音程的一种,属于二度音程,其构成一个全音,是不协和音程的一种。
[3] 一个全音加一个半音构成的三度是小三度。

曾侯乙编磬是中国音乐史上的重要遗产，它不仅是一件乐器，更是古代社会音乐、艺术和科技相结合的杰出代表。接下来讲讲曾侯乙编磬的历史和传承、艺术价值、文化内涵、科学价值、影响和意义。

曾侯乙编磬起源于春秋战国时期，是古代贵族在祭祀、宴飨等场合使用的乐器之一。从春秋战国一直到明清时期，曾侯乙编磬经历了多个历史时期，成为中国音乐发展史上的重要篇章。

在古代社会中，编磬是社会等级的象征之一。只有贵族和高级士大夫才能使用编磬，而且不同等级的贵族所使用的编磬数量和材质都有所不同。曾侯乙编磬是曾国国君乙的私人乐器，由大小不同的32块石磬组成，具有较高的历史和文化价值。

曾侯乙编磬作为一组古代乐器，具有独特的艺术价值。首先，它的制作工艺十分精湛，每块石磬都经过精心挑选和磨制，音色清脆悠扬。其次，磬身上的图案设计非常精美，有龙、凤、虎、鹿等动物形象，也有云、雷、星、月等自然景观，反映了古代人对自然界的敬畏和崇敬。

此外，曾侯乙编磬的文化内涵也非常丰富。它不仅是一组乐器，还是一种礼器，代表着古代社会的礼仪制度和宗教信仰。

曾侯乙编磬的科学价值主要体现在以下三个方面。

（1）材质方面：曾侯乙编磬使用的是石料，这种材质在古代是非常珍贵的。通过对石料的产地、物理性质和化学成分的研究，我们可以更好地了解古代人对材料的认知和使用情况。

（2）结构方面：曾侯乙编磬由32块石磬组成，每块石磬的形状和大小都有所不同。这种结构的设计使得编磬具有更好的音乐性能和演奏效果，充分体现了古代人对乐器设计的科学理念。

（3）力学性能方面：通过对曾侯乙编磬进行力学测试，我们可以了解古代石料加工和制造技术的水平。同时，曾侯乙编磬的力学性能也可以为现代音乐器物设计和制造提供参考。

曾侯乙编磬作为一件重要的文化遗产，对中国传统文化、考古学、音乐史、历史地理研究和文化交流等方面都产生了深远的影响和意义。

（1）对中国传统文化：曾侯乙编磬是中国传统文化的重要组成部分，它反映了古代人们的宗教信仰、哲学思想、审美观念和社会制度等多个方面。通过对曾侯乙编磬的研究，我们可以更好地了解中国传统文化的发展和演变过程。

（2）对考古学：曾侯乙编磬是考古学研究的重要对象之一，为考古学研究提供了珍贵的实物资料。通过对曾侯乙编磬的研究，我们可以了解古代社会的音乐、艺术、科技等方面的发展情况。

（3）对音乐史：曾侯乙编磬是中国音乐史上的重要遗产之一，它反映了春秋战国时期音乐的繁荣和发展情况。通过对曾侯乙编磬的研究，我们可以更好地了解中国古代音乐的历史和演变过程。

（4）对历史地理：曾侯乙编磬的出土地点位于湖北省随州市擂鼓墩，这一地区在春秋战国时期是曾国的管辖范围。通过对曾侯乙编磬的研究，我们可以了解这一地区的历史地理情况和文化面貌。

（5）对文化交流：曾侯乙编磬作为一件重要的文化遗产，对世界文化交流也产生了一定影响。它是中国古代文化的代表之一，在国际上也享有很高的声誉。

【钟】

目前发现最早的钟为陶钟，出土于陕西西安市客省庄龙山文化遗址。另外，河南三门峡庙底沟也有陶钟出土。它们均是新石器时代的遗物。

到了商代时,已经普遍采用青铜生产。又由于普及了青铜的生产,于是有了铜铸的钟。这一时期已有多种类型的钟,从演奏法上分为悬鸣、执鸣、植鸣三种。

同属于钟类的有铙、镈、镛(大钟)等。

用几个不同音高的钟编联起来演奏,就成了编钟。目前发现商代的编钟与编磬一样,均为三个一组。

此外,其他打击乐器还有缶、铃等,它们一起形成了一个庞大的打击乐器家族。

4. 古代乐律

音乐的最基本元素是乐音,也就是有一定音高关系的一组音。我们现在用C、D、E、F、G、A、B(音名)或1、2、3、4、5、6、7(简谱唱名)来表示。它们的音高都有固定的标准,比如国际通行的标准A=440赫兹(每秒振动440次),其他的类推。没有这个标准,就无法构成音乐。

【伶伦制律】

我们的祖先,在劳动之余也是要娱乐的,娱乐的主要方式是唱歌跳舞。这种原始的歌舞很简单,《尚书·益稷》记载:"夔曰:'於!予击石拊石,百兽率舞。'"意思是说,先民们敲击着石磬,百兽和着音乐的节拍舞动。

五音绝响：
中国音乐的故事

据说到了黄帝时期，都还没有完整科学的音律，也就是还没有科学地找到构成音乐的那一组乐音。

黄帝时期有一个叫伶伦的人，对音乐很有研究，黄帝就让他负责制作音律。

古人制作音律的方法，是用不同长度的一组竹管来定音。竹管越长，音就越低；竹管越短，音就越高。然后调整竹管的长度，慢慢来寻找合适的音。

伶伦跑到一个名叫昆仑山的地方，在山北的溪谷，砍伐一些厚薄均匀的竹子来制作律管。但是他制作的长长短短的律管，吹出来的音相互之间都不协调，用这些音来制作乐曲，听起来总是有种怪怪的感觉。

伶伦很苦闷，却又找不到解决的办法。于是，他常常一边冥思苦想，一边在山中游荡。有一天，他突然听到一阵非常美妙的鸟叫声，高低回转、清脆悦耳。伶伦非常高兴，这不就是自己想要寻找的音律吗？

他走近一看，原来是两只凤凰站在高高的梧桐树上，正在愉快地唱和着。伶伦仔细听，发现凤的叫声有六种不同的声音，凰的叫声也有六种不同的声音，他就模仿这十二种声音，制成十二支律管，一吹，声音果然非常美妙。

其中，三寸九分长的那一支竹管吹出来的音，被伶伦称为"黄钟"，然后以它为标准，定出了其他十一个音律，分

别是大吕、太簇、夹钟、姑洗、仲吕、蕤（ruí）宾、林钟、夷则、南吕、无射、应钟。

中国古代音乐钟的十二律对应着西方音乐中的C、#C、D、#D、E、F、#F、G、#G、A、#A、B。而西方音乐中的1、2、3、4、5、6、7，则对应中国古代音乐中的宫、商、角、变徵、徵、羽、变宫。

后来，黄帝又让伶伦和荣将按十二律铸造了十二口乐钟，用它们与宫、商、角、徵、羽五声相配，用在乐舞伴奏中。在每年的仲春之月的乙卯日，才用来表演，这个乐舞被命名为《咸池》。

抛开神话传说，大家也能发现，我国古音阶的形成与发展有着悠久的历史。河南舞阳出土的骨笛，经过科学的测音，以客观数据说明起码在8000多年前我国已有六声、七声音阶的可能。而据考古发现，在河南舞阳县贾湖骨笛之后近5000年的晚商时期，才有了肯定存在五声、七声音阶，以至半音关系的实证——在河南辉县琉璃阁150号殷墓出土的五音孔陶埙，共有二小三大，其中两个小埙可以吹出相同的音。

河南舞阳县和辉县出土的骨笛和陶埙，揭示了我国古音阶的形成、确立具有悠久的历史，也说明位于中原的河南地区可能是五声、七声音阶形成和成熟最早的地区。

二、百家争鸣——先秦时期的中国音乐

西周末年以来,各路诸侯兴起,贵族内部斗争激烈,引发连年兼并战争。同时,金属冶炼技术的发展和铁器的使用极大地促进了生产力的提高。物质生产丰富起来,从而进一步促进了商业的迅速发展,甚至形成了几大商业贸易中心城市。这些大城市的商业、各国之间的战争以及人们的跨国界活动对文化的交流起了很大的作用,并且开始了各诸侯国之间的大融合。

随着周朝王权的衰落,奴隶制度残余进一步被摧毁,封建制度初见端倪。西周初期制定的礼乐制度逐渐失效,所谓"郑卫之音"的民间音乐已经对礼乐制度形成了强有力的冲击。这时期的音乐已经失掉了它的宗教神秘性,逐渐被视为与现实生活密切相关的艺术。同时伴随着音乐的鼎盛发展,也出现了许多杰出的宫廷乐师和民间音乐家,甚至在音乐思想上出现了百家争鸣的盛况。

1. 先秦时期的音乐文化

【礼乐制度】

《礼记·乐记》中说:"大乐与天地同和,大礼与天地同

节……礼者,殊事合敬者也;乐者,异文合爱者也。礼乐之情同,故明王以相沿也。"

先秦时期是我国社会制度变化的重要历史时期,它历经了奴隶制社会从鼎盛到衰落的整个过程,并逐渐转型成封建社会。在文化上,首先以礼为中心的文化制度得到了空前发展,继而转为衰微。春秋末期在"礼崩乐坏"的局面中,"无物而不在礼"的一元文化形态被生动、活泼的多元文化形态所代替,出现了一个诸子百家争鸣的时代。

礼乐制是在西周时由周公初步制定,后人又在此基础上不断增补而形成的一种严格而又烦琐的制度。它是在吸取了商朝灭亡教训的基础上,为了巩固等级制社会而制定出来的。礼乐制度强调反对"淫乐",注重"节乐"。它的实施一方面促进了音乐的发展,更重要的一方面是巩固了奴隶制社会,使音乐成为以礼为中心的附庸。

西周时期的统治者对音乐的社会功能的认识使礼乐成为维持社会安定、巩固统治的有效手段。礼乐制把上层社会的人分成许多等级,再依照等级地位的不同,规定所施行的礼乐,庶人是没有享受礼乐的权利的。周王朝为了实施礼乐制度,设置了我国历史上第一个礼乐机构——春官。

春官由大司乐、乐师、大师等乐官和乐工1400多人组成,他们分别负责音乐教育、传授乐艺、表演及其他音乐事务。

【古代乐舞】

古代乐舞是礼乐中的重要艺术形式,流行于当时的上层社会,西周时发展到鼎盛。依照杨荫浏先生的分类,古代乐舞大致可分为五大类,即六代乐舞、小舞、散乐、四夷之乐和宗教性乐舞。

六代乐舞又称"六乐"或"六舞",是中国奴隶制时期歌颂帝王的代表性宫廷乐舞作品,包括黄帝时期的《云门大卷》、唐尧时期的《大咸》(也称《大章》)、虞舜时期的《韶》、夏禹时期的《大夏》、商汤时期的《大濩》,以及周武王时期的《大武》。

小舞是规模较小的乐舞,用于小型祭祀,并同时作为皇宫内年幼国子乐舞教育的教材。主要有帗(fú)舞、羽舞、皇舞、旄(máo)舞、干舞、人舞等。

散乐和夷乐主要指民间乐舞,由旄人掌教。

四夷之乐是当时王朝四周各部族的乐舞、歌曲,由鞮鞻氏掌教。

宗教性乐舞主要是天旱时求雨、秋季驱除瘟疫时所用的舞蹈。

在这之中,六代乐舞和小舞是统治阶级最为重视的,也最具有影响力,并且这种影响力在西周时期达到极致。

【诗经】

在奴隶制社会走向没落的春秋战国时期,由于各诸侯国政治经济条件不同,周王室衰微、大国争霸、政权下移,导致礼崩乐坏的局面。相对的,被统治者称为"郑卫之音"的民间音乐得到了极大发展,并且出现了我国第一部诗歌总集——《诗经》。

《诗经》全书收集了从西周初年到春秋中期的诗歌305篇,按其内容可分为《风》《雅》《颂》三类。

其中《风》是指各诸侯国的风土歌谣,包含的地域范围大约相当于今天黄河流域的陕西、山西、河南、山东四省以及长江流域的湖北省的北部和四川省的东部。《风》是《诗经》中的精华,大多数是北方的民歌,是最富于思想意义和艺术价值的,共160篇,总称为十五国风。

《雅》是朝廷之乐,多为京都一带朝廷官吏的作品,共105篇。其中《大雅》31篇,《小雅》74篇。《雅》大部分是奴隶主贵族举行朝会、各种典礼或宴会时演唱的乐歌,较真实地反映了周代社会生活的某些侧面。

《颂》是统治阶级举行宗庙祭祀时使用的舞曲歌辞,又分《周颂》31篇、《鲁颂》4篇、《商颂》5篇,共40篇,合称"三颂"。

《关雎》是诗经的首篇,孔子对其加以评论道:"《关雎》,乐而不淫,哀而不伤。"

关关雎鸠,在河之洲。窈窕淑女,君子好逑。
参差荇菜,左右流之。窈窕淑女,寤寐求之。
求之不得,寤寐思服。悠哉悠哉,辗转反侧。
参差荇菜,左右采之。窈窕淑女,琴瑟友之。
参差荇菜,左右芼之。窈窕淑女,钟鼓乐之。

【九歌】

楚国的《九歌》是春秋战国时期唯一被系统地集中和整理的南方民歌。它是楚国南部(相当于现在湖南省地区)民间祭祀时唱的一套歌曲,现在保存在屈原的诗歌集《楚辞》中。《九歌》的一套乐歌共包括11首歌曲,分别是:

《东皇太一》(叙述祭天神的排场)

《云中君》(祭云神的歌)

《湘君》(祭湘水男神的歌)

《湘夫人》(祭湘水女神的歌)

《大司命》(祭主寿命的男神的歌)

《少司命》(祭主寿命的女神的歌)

《东君》(祭太阳神的歌)

《河伯》（祭男性河神的歌）

《山鬼》（祭女性山神的歌）

《国殇》（祭颂阵亡烈士的歌）

《礼魂》（祭祀结束时所唱的歌）

整首组曲充满着浪漫主义气息和对美好理想的追求，集神奇的幻想与炽热的感情于一体。

2. 先秦时期的乐器

周代沿用了商代的乐器，并在此基础上创造并加以发展。周代乐器按材料性质可分为"八音"。这"八音"是金（钟、镈），石（磬），丝（琴、瑟），竹（箫、篪），匏（笙、竽），土（埙、缶），革（鼗[táo]、建鼓），木（柷[zhù]、敔[yǔ]）。

这个时期的乐器仍以打击乐器居多，编钟和编磬更是占有主导地位。西周时的编钟已是8件钟一套，其中有6件钟可以在一个钟体内奏出小三度。春秋战国之交，出现了可构成十二律半音阶的编钟，它出土于河南信阳长台的楚墓。这种编钟艺术到战国时代已达到巅峰，在1978年湖北随县（今随州市）出土的著名曾侯乙编钟便是一个铁证。该套编钟是由65件青铜编钟组成的庞大乐器，其音域跨五个半八

度，十二个半音皆齐备。它高超的铸造技术和良好的音乐性能，改写了世界音乐的历史，被国内外的专家及学者称为"稀世珍宝"。

【曾侯乙编钟】

曾侯乙编钟于1978年出土于湖北随州南郊擂鼓墩的曾侯乙墓。墓主曾侯乙是战国早期曾国的国君，是一位著名的音乐家和礼乐制度专家。同期出土的还有其他乐器近百件。这批乐器出土数量巨大，最为珍贵的是曾侯乙编钟，保存得相对完整，可以按大小和音高编成8组悬挂在3层钟架上。编钟最上层3组19件为钮钟，形体较小，有方形钮，有篆体铭文，但文呈圆柱形，枚为柱状，字较少，标注有音名。中下两层5组共45件为甬钟，有长柄，钟体遍饰浮雕式蟠虺（huǐ）纹，细密精致，外加楚惠王送的1件镈钟，共65件。钟上有错金铭文，除"曾侯乙乍持用终"外，都是关于音乐的。

在鼓中部和左面标着不同音高，如宫、羽、宫曾等22个名称；另一面铸有律名、调式和高音名称，以及曾国与楚、周、齐、晋的律名和音阶名称的对应关系。镈钟位于下层甬钟中间，形体硕大，钮呈双龙蛇形，龙体卷曲，回首后顾，蛇位于龙首之上，盘绕相对，动势跃然浮现。器表亦作

蟠虺纹装饰，枚扁平。镈钟上有铭文，记述此镈钟乃楚惠王赠送给曾侯乙的殉葬品。

此外，更为神奇的是，一般的物体只能发出1个乐音，但是编钟的每件钟都能发出2个乐音，并且互不干扰。

曾侯乙编钟是中国音乐史上的重要文物，根据考古学家研究，曾侯乙编钟的制造和使用时间大约在公元前433年，距今已有2400多年的历史。此时恰好处于中国历史上的战国时期，也是音乐、文化和艺术高度发展的时期。因此，曾侯乙编钟的出土，为我们研究战国时期的音乐、文化和艺术提供了重要的实物资料。

曾侯乙编钟是一套大型的青铜乐器，包括钟体、钟架和挂钟的附件。钟体的形状基本相同，大小不同，最重的达到212千克，最轻的只有26千克。每个钟体上都有精美的图案和铭文，描述了曾国的历史和文化。钟架由木材和青铜铸造而成，结构复杂，上面雕刻着精美的图案。附件包括钟锤、撞钟棒等。

这套编钟的主要作用是演奏古代音乐。通过调整钟体的大小、重量和振动频率，可以改变声音的音高和音色，从而演奏出美妙的音乐。同时，它也是曾侯乙墓中的重要礼器之一，代表着曾国当时的音乐、文化和艺术水平。

曾侯乙编钟的音乐价值非常高，它被誉为中国音乐史上

的"金石之声"。在演奏中,这套编钟可以发出五个半八度的音阶,音域几乎涵盖了现代钢琴的所有音域。此外,每个钟体上都有调音槽,这些调音槽的位置和形状都经过精心设计和计算,表明当时的青铜铸造技术和音乐理论已经达到了很高的水平。

曾侯乙编钟的音乐价值还体现在其演奏方式上。根据考古发现,曾侯乙编钟采用的是"垂直悬挂"的演奏方式,这种演奏方式不仅能让演奏者更加方便地操作,还能使音乐更加清晰、优美地传达出来。此外,在编钟的铭文中还发现了许多与音乐相关的内容,如乐律、音阶、节拍等,这些内容不仅为我们研究古代音乐提供了重要的资料,也让我们领略到了曾侯乙在音乐艺术上的精湛造诣。

曾侯乙编钟的历史文化价值非常高,它不仅代表着中国古代音乐和艺术的高度发展,还体现了当时社会文化、政治和经济等多个方面的特点。

曾侯乙编钟也是当时礼乐制度的重要体现。在古代,礼乐制度是社会成员等级和身份的伦理规范,也是巩固国家统治的重要手段。曾侯乙编钟作为礼乐制度中的重要乐器和礼器,不仅代表着曾国的音乐艺术水平,也体现了当时社会的政治和经济状况。

曾侯乙编钟还是中国文化和艺术的瑰宝。编钟上雕刻精

美的蟠虺纹，代表着中国古代文化和艺术的高度发展。同时，在铭文中还记录了曾国的历史和文化，为我们研究古代中国历史和文化提供了重要的资料。

曾侯乙编钟的科学价值主要表现在其制作过程中所运用的青铜铸造技术和音乐理论方面。

青铜铸造技术是古代中国的一项重要发明，而曾侯乙编钟则是青铜铸造技术的巅峰之作。曾侯乙编钟在制作过程中，采用了许多先进的技术和方法，如模铸法、分铸法、铜焊和镶嵌工艺等，这些技术的运用使得编钟具有极高的音乐性能和艺术价值。同时，这些技术方法的出现和发展也反映了古代中国在青铜器制作方面的科学技术水平。

除了青铜铸造技术外，曾侯乙编钟也展现了当时音乐理论的发展水平。在铭文中，出现了许多与音乐相关的内容，如乐律、音阶、节拍等，这些内容的出现说明战国时期的人们对于音乐理论的研究已经达到了相当高的水平。同时，这些理论成果也为中国古代音乐的发展和传承奠定了基础。

3. 先秦时期乐律

随着专业音乐文化的发展和长期的音乐实践，西周以来便形成了古乐理中的调性观念。这时已形成了三种通用音阶调式：

五声音阶为宫、商、角、徵、羽；

七声音阶为宫、商、角、变徵、徵、羽、变宫；

另一七声音阶为宫、商、角、和、徵、羽、变宫。

在此基础上已有半音关系的出现，周代后更是形成了完整的半音结构的十二律。律名为：黄钟、大吕、太簇、夹钟、姑洗、仲吕、蕤宾、林钟、夷则、南吕、无射、应钟。

【三分损益法】

春秋时还产生了计算乐律的理论——三分损益法。三分损益法是一种以弦的长短来计算音高的方法。关于三分损益法的记载如下：

> 凡将起五音，凡首，先主一而三之，四开以合九九，以是生黄钟小素之音，以成宫。三分而益之以一，为百有八，为徵。不无有，三分而去其乘，适足以是生商。有三分而复于其所，以是成羽。有三分而去其乘，以是成角。

这段看起来像是"天书"的文字其实是在讲算数。

宫：3的四次方，得81；

徵：81除以3，再加81，得108；

商：108除以3，再乘以2，得72；

羽：72除以3，再加上72，得96；

角：96除以3，再乘以2，得64。

西周时期是以礼为中心，"君子无物而不在礼"，乐是附属于礼的规范人们行为方式的工具。春秋时期礼乐制度的崩溃，让乐逐渐摆脱了礼的束缚，有了自己独立的社会地位。春秋末期至战国时期，音乐哲学、音乐美学发展很快，水平很高。诸子百家大部分都重视音乐问题。儒、墨两家显学在音乐上的观点针锋相对。

三、初露锋芒——秦汉时期的中国音乐

公元前221年，秦朝的建立改写了中国历史，它结束了战国时代诸侯群雄的割据局面，建立了我国历史上第一个中央集权制的封建王朝。虽然秦始皇和秦二世的暴政使得秦朝仅仅存在了短暂的15年，但是，在此期间，秦始皇却为音乐文化的发展做了很多贡献。其中最为重要的是集中"六国之乐"于咸阳宫中，大力提倡百戏与传统巫乐，创设了专门

的音乐机构"乐府"等。

西汉沿袭秦朝的制度，同时吸取秦朝灭亡的教训。至汉武帝时期，经济繁荣，国力强盛，文化发达，开创了我国封建社会历史上第一个光辉灿烂的时期。音乐方面也有较大的发展。宫廷音乐方面，汉高祖在儒者孙叔通的帮助下制定朝仪礼乐，也就是汉代的雅乐；民间音乐也受到广泛欢迎，大量进入统治阶级视野。

最值得一提的是，随着西汉张骞两次出使西域，打通了著名的横贯亚洲、连通欧洲的中西陆路交通——"丝绸之路"，开辟了一条中外文化交流的重要渠道。从此，汉族音乐与不断输入中原的西域少数民族音乐"羌笛胡声"，及西方其他国家音乐的交流与融合日益频繁。多元文化的融合丰富了中国的整体文化，其中音乐文化也散发出灿烂的光辉。

1. 秦汉时期的音乐文化

【乐府】

乐府初设于秦，是少府的下辖机构。汉武帝时期，成立了正式的汉乐府，是专门管理乐舞演唱教习的音乐机构。它的工作是适应宫廷的需要，收集民间音乐、创作和改编曲调、编配乐器、进行演唱及演奏等。

乐府中的重要音乐家代表李延年,他吸收西域音乐并在此基础上进行整理及创作,便有了"为之新声曲","李延年因胡曲更造新声二十八解,乘舆以为武乐"。

乐府虽始建于秦朝,但是"秦缺采诗之官,歌咏多依前代",因此秦时的乐府影响并不是很大。

汉武帝时期在定郊祀礼乐时重建了乐府,扩大了编制,其规模曾扩至1000余人,其中的各类乐人分工精细,除演奏员外,还包括乐器制造的工匠。

《汉书·礼乐志》:

采诗夜诵,有赵、代、秦、楚之讴。以李延年为协律都尉,多举司马相如等数十人造为诗赋,略论律吕,以合八音之调,作十九章之歌。

可见,此时乐府的职责更多的是广泛搜集民间歌谣并加以整理和发展,这一时期也是乐府最为兴盛的时期。

公元前7年,汉哀帝以乐府中"郑声兴"为由,对乐府机构进行了裁减,使乐府由盛变衰,但是乐府作为一种音乐机构和诗歌的传统,在历史上一直长期存在并且影响深远。

"乐府"一词也渐渐演绎成更为宽泛的含义:

一是作为音乐机构的乐府本意;

二是乐府机构采用过的诗歌,以及后人拟作的、类似的民间诗歌或文人诗作;

三是曾经和音乐有关的各种体裁的音乐、文学作品。

【相和歌】

乐府中最负盛名的歌曲形式是"相和歌"。它是汉代北方兴起的一种歌曲形式,它最初的音乐形式是民间无伴奏的歌谣,也就是"徒歌",也称为"谣",即一种无器乐伴奏的清唱形式。后来逐渐形成"一人唱,三人和"、无器乐伴奏的"但歌",后发展成为有丝、竹乐器伴奏的"相和大曲"。音乐形式由单一到复杂,并逐渐走向成熟。

《晋书·乐志》中有:

> 但歌,四曲,出自汉世。无弦节,作伎最先唱,一人唱,三人和。

"但歌"进一步发展为既有人声唱和又有器乐伴奏的较为复杂的形式,就成了"相和歌"。"相和歌"的伴奏乐器有笙、笛、琴、瑟、琵琶、筝、节七种,其中的琵琶实际上是现在我们称之为阮的乐器,节是演唱者演唱时手执敲打的一种节奏性乐器。

·第一章· 溯流寻源——中国音乐的发展

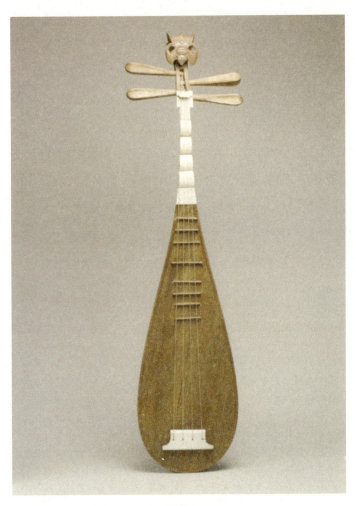

琵琶

"相和大曲"是在"相和歌"的基础上发展起来的一种大型的歌舞套曲，是"相和歌"与舞蹈、器乐演奏相结合的形式，后来又和歌舞脱离，成为纯器乐合奏曲，称作"但曲"。"相和大曲"和"但曲"是"相和歌"的最高形式，其典型的曲式结构由"艳①—曲和解②—趋或乱③"三部分组成。

在实际创作中，大曲的曲式可以灵活运用。有的只有"艳"和"曲"而没有"趋"或"乱"；有的有"曲""乱"或"趋"，而没有"艳"；而有的只有"曲"。

由此我们可以发现，"相和大曲"已经具备了三段式歌舞曲的基本结构，为更为成熟的隋唐歌舞大曲奠定了基础。

① 艳，一般用在曲前，个别的也用在曲后。东汉许慎《说文解字》中解释艳为"好而长也"。汉扬雄《方言》："美也。"今人杨荫浏认为艳是用以引起乐曲的一个华丽而婉转的抒情乐段。一般由器乐演奏，有时配以歌词歌唱。左思《吴都赋》"荆艳楚舞"注云："艳，楚歌也。"看来艳最早可能来自楚声。

② 曲，乐曲主体，由分为若干"解"的唱段构成。解可多可少，没有定规。如《东门行》为4解，《雁门太守行》则为8解。杨荫浏据《太平御览》引《乐书》"声徐者为本，声疾者为解"的记载，认为解是每段舒缓的歌唱之后紧接的奔放热烈、速度很快的一段音乐，一般由器乐演奏。

③ 趋或乱，是乐曲的结束部分。西汉刘安《淮南子》："足蹀《阳阿》之舞，而手会《渌水》之趋。"《释名》："疾行曰趋。"《礼记·曲礼注》："行而张足曰趋。"可见它与舞步有关。据现有资料，趋均作为结束部用在曲后，且都配有歌词。据此推测，它可能是一个紧张而热烈的歌舞乐段。

【百戏】

汉代兴起的百戏也叫散乐,是汉代民间演出的歌舞、杂技、武术、摔跤(角抵)等杂耍娱乐节目的总称,是多种民间艺术的汇合。值得指出的是,在百戏之中还包括鸟兽虫鱼的扮演和人物故事的扮演,如傀儡戏(木偶戏)等,包括歌舞、音乐、动作、活动布景,呈现出了戏剧的一些基本元素。

【鼓吹乐】

在秦汉时得名并逐步发展起来的还有鼓吹乐,是以不同编制的吹管乐器和打击乐器构成的多种鼓吹形式。与此同时,北狄乐、鼓吹乐传入中原,对当时的宫廷音乐产生了较大的影响。不仅如此,古琴也逐渐确立七弦十三徽[①]的形制,出现了许多优秀的琴曲,如《广陵散》等。

《广陵散》又名《广陵止息》,是一首大型古代琴曲,是我国著名十大古曲之一。它至少在汉代已经出现。其内容向来说法不一,但一般的看法是将它与《聂政刺韩王曲》联系起来。《聂政刺韩王曲》主要是描写战国时代铸剑工匠之子

① 即七根弦,十三个白点。

聂政为报杀父之仇,刺死韩王,然后自杀的悲壮故事。关于此,蔡邕《琴操》记述得较为详细。

2. 秦汉时期的乐律

秦汉时期我国的律学理论有了进一步发展,其中较为重要的是京房六十律和"相和三调"理论。

【京房六十律】

汉代的京房(字君明)在三分损益法的基础上,利用第一律与第十二律之间存在的音差,继续推算,将一个八度分成了六十律,称为六十律理论。京房对于六十律的推算主观上并不是为了音乐,而是附会八卦。

他想用六十律中的每一律去代表一天或者几天,使六十律轮过一次刚好合366天(一年)。

对于京房六十律的学术价值及其地位,学术界持有不同看法。

杨荫浏先生认为京房六十律"从来没有起过什么积极作用",也没有出现过运用六十律的乐器,并且也不能够将它视为一种科学试验,"它导向了脱离实际的、钻牛角尖式的乐律数字的玩弄,导向了唯心的乐律神秘主义"。

有的人认为京房六十律在客观上显示了律学的精微性，京房六十律理论中出现的五十三平均律的计算成果是前所未有的。

除此之外，京房最先指出了用管定律与用弦定律性质的不同，也就是注意到了以管定律需要管口校正的问题。

【相和三调】

汉代的民间歌曲"相和歌"发展过程中出现了相和三调的宫调理论。所谓三调就是平调、清调和瑟调。平调以宫为主，清调以商为主，瑟调以角为主。对应现在的说法就是，平调相当于fa调式，清调相当于sol调式，角调相当于la调式。南北朝以后"相和三调"进一步发展成为"清商三调"。

3. 秦汉时期的乐器

随着汉代俗乐的发展和兴盛，上古钟磬乐渐渐式微，编钟和编磬等已经不再占有中心地位，取而代之的是吹管乐器和弹拨乐器的迅速发展。从西域引入了羌笛、胡笳（jiā）、角、箜（kōng）篌（hóu）、琵琶等大量的乐器，其中羌笛、胡笳尤有异域特色。

【羌笛、胡笳】

羌笛在汉代也简称为笛,是竖吹管乐器,即现在的箫的前身。本来是少数民族羌族的乐器,最初只有四个孔,后经汉时京房改进,加开孔成为五孔。

从汉代开始,笛包括了横吹与竖吹两种,在相当长的时期内,两者在名称上都没有区分。

胡笳最初的形态是"卷芦叶为笳,吹之以作乐"。后来指以芦叶制成哨,装在管子一类的乐器上吹奏。由于出自西域,因此也叫胡笳。

秦汉时期,西域传入的各种吹管乐器和弹拨乐器广泛地应用于鼓吹乐中。秦汉时期的鼓吹乐是一种以吹管乐器和打击乐器为主、兼有歌唱的器乐合奏形式,它的出现和发展与不同民族间的音乐交流是密不可分的。秦朝末年,班壹开始在北方边地游牧生活中使用鼓吹乐,音乐带有浓郁的游牧生活气息。

【古琴】

秦汉时期的古琴演奏艺术也有了很大发展,并趋于成熟,有一批知名琴家,如司马相如、师中、赵定、龙德、刘向、桓谭、蔡琰、蔡邕等。

·第一章· 溯流寻源——中国音乐的发展

古琴

古琴 正面图

古琴 背面图

其中刘向和桓谭在琴乐理论方面有重要建树,分别著有《琴说》和《琴道》等著作。

在琴曲方面,这一时期有两个值得注意的特点。

(1) 汉代的琴曲增加了很多,并出现了《广陵散》(又名《聂政刺韩王》)这样有情节性的乐曲。东汉末年蔡邕创作了著名琴曲《蔡氏五弄》(《游春》《渌水》《幽居》《坐愁》《秋思》),蔡文姬的《胡笳十八拍》也是流传至今的名曲之一。

(2) 在演奏形式上,受到"相和歌"的影响,琴的演奏开始与歌唱相结合,出现了琴歌,现存的两汉琴歌主要有《梁甫吟》《饮马长城窟》《箜篌引》等。

4. 秦汉时期的乐理

秦汉时期音乐理论的发展,主要体现在这一时期儒家音乐美学思想已经定型,出现了大量的涉及音乐美学的著作,如《新语》《新书》《韩诗外传》《淮南子》《史记》《礼记》等。

【"作乐以奉天"】

董仲舒的儒家思想在秦汉时期有较大的影响。

董仲舒的音乐美学思想突出强调发挥音乐的教化作用,也就是"作乐以奉天",宣扬"子孙长久安宁数百岁,此皆礼乐教化之功也"。

董仲舒通过总结历代兴亡的经验教训,认为强调礼乐是治国的必由之路。他还认为,音乐是"人心之动",必须"盈于内",才能"动发于外"。

董仲舒的音乐美学思想对帝王也提出了一些要求,强调"天下未遍合和,王者不虚作乐",必须天下大治,人心和乐,才能作乐,这是对王者的约束,有利于人民,蕴含着一定的重民思想与人道精神。

【《乐记》】

《乐记》是一部音乐美学论著。虽然《乐记》的成书年代及作者一直颇有争议,但毋庸置疑的是,作为儒家音乐美学专著,它是我国历史上第一部有着完整体系的音乐理论著作。全书共分为11篇,分别是乐本篇、乐论篇、乐礼篇、乐施篇、乐言篇、乐象篇、乐情篇、魏文侯篇、宾牟贾篇、乐化篇、师乙篇。

《乐记》中的音乐思想实际上就是孔子的音乐思想,是对孔子不成系统的语录性音乐思想进行的收集、展开、丰富和发展。

《乐记》的主要思想是对先秦各家的批判性总结，即从儒家思想出发批判其他各家，又根据统治的需要总结各家特点，因而形成了以儒为主，糅合墨、法、道、阴阳、杂诸家的系统思想，充分显示了汉儒的特色。

《乐记》深入探讨音乐本源问题，以及音乐特征问题，提出比较成熟的"天人合一"音乐美学思想。

不可否认的是，《乐记》作为我国最早的艺术美学著作，对我国后来的音乐思想的发展产生了极大的影响，是我国音乐美学思想的奠基石。

5. 秦汉时期的音乐家和经典音乐作品

【李延年】

李延年，汉代宫廷音乐家，主管乐府，可以说是一个音乐天才。

李延年是中山人（今河北唐县、定州市一带），父母兄弟也都是以音乐为职业。李延年由于犯法受腐刑，当了太监，在宫中管理猎犬。由于他的音乐才能，在汉乐府设立的第二年，他得到汉武帝的看重，被封为协律都尉，从此与乐府结下了不解之缘。

李延年善作曲及歌、舞，《史记》上说他"善歌，为变

新声",他曾为当时著名文人司马相如等所写的19首郊祀歌词作曲,不仅能深入理解"尔雅之文",还能够领会汉武帝对音乐的要求。

李延年也是我国历史上最早有明确记载善于运用外来音乐进行加工创作的人,他曾根据张骞从西域带回的《摩诃兜勒》制作了新曲调28首,用来作为仪仗使用的军乐。他的这种创作实践,正体现出当时以其为代表的音乐家们高超的作曲技术水平,并为民族之间的音乐文化交流作出了贡献。

李延年重视汉族民间音乐和外来音乐,这是具有远见卓识的。他还是一位卓越的组织者和领导者,汉乐府形成重视民间音乐的优良传统,与他的提倡是分不开的。

【《广陵散》】

《广陵散》是古琴曲,又名《广陵止息》。与《广陵散》相关的故事在《战国策》及《史记》中有记载。据说韩国大臣严仲子与宰相侠累有宿仇,而聂政与严仲子交好,他为了严仲子而刺杀韩相。《神奇秘谱》关于此曲的标题就是源于这个故事。

东汉蔡邕的《琴操》中谈到与该曲相关的历史故事与上文所提的不同。聂政是战国时期韩国人,其父为韩王铸剑,

违了期限，被韩王所杀。聂政为父报仇，行刺失败，当他知道韩王好乐后，遂毁容，入深山，苦学琴艺十余年。他身怀绝技返韩时，已无人认识。于是，他利用进宫为韩王弹琴的机会，从琴腹内抽出匕首刺死韩王，他自己最终也自杀身亡。

"散"有散乐之意。先秦时已有散乐，是一种民间音乐，有别于宫廷宴会与祭祀时的雅乐。今所见《广陵散》谱重要者有三：一是明朱权《神奇秘谱》本，另外两种是明代汪芝编写的《西麓堂琴统》两个不同谱本，称甲谱、乙谱。

经琴家研究，认为这三种不同谱本以《神奇秘谱》的《广陵散》为最早，也较完整，故也成为今日经常演奏的版本。全曲共45段，即开指1段、小序3段、大序5段、正声18段、乱声10段、后序8段，谱中有"刺韩""冲冠""发怒""投剑"等分段小标题。全曲贯注一种愤慨不屈的浩然之气，"纷披灿烂，戈矛纵横"，以致朱熹指斥"其曲最不和平，有臣凌君之意"。

【《胡笳十八拍》】

《胡笳十八拍》是古琴曲。原是一首琴歌，现以琴曲流传最为广泛。据传此曲是蔡文姬所作，是由18首歌曲组合的声乐套曲，由琴伴唱。现有传谱两种：一是明代《琴适》

（1611年刊本）中与歌词搭配的琴歌，其词就是蔡文姬所作的同名叙事诗，郭沫若称赞该诗"是一首自屈原的《离骚》以来最值得欣赏的长篇抒情诗"；二是清初《澄鉴堂琴谱》及其后各谱所载的独奏曲。后者在琴界流传较为广泛，尤以《王知斋琴谱》中的记谱最具代表性。

全曲共18段，运用宫、徵、羽三种调式，音乐的对比与发展层次分明。分两大层次，前十米拍主要倾诉作者身在胡地时对故乡的思念，后一层次则抒发出作者惜别稚子的隐痛与悲怨。

此曲全段都离不开一个"凄"字，被改编成管子独奏。用管子演奏时，那种凄切哀婉的声音直透人心，高则苍悠凄楚，低则深沉哀怨。

四、竹林贤韵——
三国两晋南北朝时期的传统音乐文化

三国两晋南北朝时期是我国音乐文化发展上承秦汉、下启隋唐的重要时期。这是一个大动荡的时期，国家分裂，战

乱频繁，人民生活颠沛流离。物质生活上的困苦、旧有精神信念的破灭、社会秩序的混乱使人们试图寻求新的精神寄托，音乐便成为自然的选择。

当时南方与北方、少数民族与汉民族文化上的交流日渐频繁，给我国的音乐文化注入了大量新鲜的血液。中原音乐文化进一步融会外来音乐文化，得到新的发展。原有的艺术形式在融合过程中进一步演变，大量外来器乐和音乐传入并流行，为其后隋唐音乐文化的进一步发展奠定了基础。音乐思想和音乐理论也因为音乐文化的大融合而开始活跃起来。以"竹林七贤"等玄学家、道家人物为代表的音乐美学思想开始摆脱儒家经学束缚，不作牵强、烦琐的外部比附，开始探索音乐的内部规律、音乐的特殊性。

三国两晋南北朝时期政治动荡、连年战乱的社会状况促进了民族音乐文化的第一次大融合，因此，这一时期的音乐文化特点正是民族融合的结果。虽然仍以歌舞伎乐为主，但其音乐艺术形式更加丰富多样了。

【清商乐】

秦汉时期在北方的民间音乐统称为相和歌。直至三国两晋南北朝时期，相和歌开始向南发展，并与南方的民间歌曲相结合，之后，直到隋唐，无论在南方或北方，对北方和南

方的民间音乐统称为"清商乐",也就是全国性民间音乐的总称。

清商乐中的北方音乐部分即为相和歌的发展;其南方音乐部分是在南方民歌吴声、西曲的基础上,继承相和歌的传统发展起来的。

吴声在东晋和南朝时尤为盛行,流行于以建康(南京)为中心的江浙地区;西曲的产生晚于吴声,在南朝宋、齐、梁时期流行于湖北荆楚地区。

吴声、西曲的曲调十分动听,其曲词多为五言四句一曲,十分整齐,另外还有附加成分,称为"送声""和声"。它们一般出现在曲前或曲后,具有"引子"或"尾声"的含义。也有少数吴声、西曲的歌词是由长短句构成的。

根据《乐府诗集·清商曲辞》小序记载,清商乐所用的乐器有节鼓、琴、瑟、筝、筑、琵琶、箜篌、笙、笛、篪(chí)、箫、埙、钟、磬等。

【歌舞戏】

三国两晋南北朝时期,歌舞音乐中开始出现有故事性的作品。这种有故事情节、角色化装表演、载歌载舞,或同时有伴唱和管弦伴奏等戏曲雏形的艺术形式称为歌舞戏。歌舞

戏的渊源可以追溯到汉代百戏中有情节性的歌舞和角抵,其重要的节目有《代面》(《兰陵王》)等。歌舞戏的出现已经初步显露前期戏剧音乐的萌芽,为后世戏剧音乐的发展奠定了基础。

【宗教音乐】

随着中外文化的交流,宗教开始传入我国。由于连年战乱,生活贫苦,人们更容易接受宗教,以此来缓解现实生活中的痛苦;同时,宗教信徒为了宣传教义,经常将宗教内容套入民间音乐。随着宗教在中国广泛传播,宗教音乐也因此逐渐有了较大的影响力,其中以佛教音乐的发展最为突出。

佛教音乐从一开始就取材于民间,因而得以在本土生根发芽、广泛传播。它广泛利用民间音乐,不仅在佛教法事时使用歌唱和奏乐,而且还经常举行庙会,在街头利用各种民间音乐和百戏来吸引观众。

在一定程度上,可以说佛教寺院成了民间音乐的集中者、保存者、传授者和提高者。但是,从另一个角度上看,佛教利用民间音乐影响了人们的思想。

五、梨园乐思——隋唐时期的传统音乐文化

虽然自建立到灭亡只有30多年时间，但是隋朝结束了魏晋南北朝长期的割据状态，开创了中国历史上继秦汉以后的第二次大一统的局面。音乐文化的发展随之步入辉煌的阶段。

【燕乐】

隋朝音乐文化的最高成就表现在宫廷燕乐方面。它是从传统音乐及外来音乐的基础上发展而来，是音乐文化长期积淀的产物。

燕乐，又称宴乐，有宴饮时演奏之意。在《周礼·春官·钟师》中就记有："凡祭祀、飨、食，奏燕乐。"隋朝建立后就颁布了"七部乐"的燕乐体制，在《隋书·音乐志》中就有记载："始开皇初定令，置七部乐：一曰国伎，二曰清商伎，三曰高丽伎，四曰天竺伎，五曰安国伎，六曰龟兹伎，七曰文康伎。"后来又逐步形成了"九部乐""十部乐"的音乐体制，将音乐文化的发展建立在多民族音乐并存的基础之上。

唐代歌舞大曲是集器乐歌舞为一体的音乐形式。当时盛

行的歌舞大曲有《秦王破阵乐》和《霓裳羽衣曲》。《霓裳羽衣曲》相传是由唐玄宗李隆基根据印度《婆罗门曲》改编的，是一部极富浪漫色彩的作品。

【秦王破阵乐】

《秦王破阵乐》即《秦王破阵舞》，又名《七德舞》，是唐代著名的歌舞大曲，最初由唐初的军歌改编而成。公元620年，秦王李世民打败了叛军刘武周，巩固了刚建立的唐政权。于是，他的将士遂以旧曲填入新词，为李世民唱赞歌："受律辞元首，相将讨叛臣。咸歌《破阵乐》，共赏太平人。""四海皇风被，千年德水清；戎衣更不著，今日告功成。""主圣开昌历，臣忠奉大猷（yóu）；君看偃革后，便是太平秋。"

李世民登基后，把这首乐曲编成了舞蹈，再经过宫廷艺术家的加工、整理，变成了一支庞大的、富丽堂皇的大型乐舞。在原有的曲调中糅合了龟兹（西域大国）的音调，婉转而动听，高昂而且极富号召力。同时有大型的宫廷乐队伴奏，大鼓震天响，传声上百里，气势雄浑，感天动地。百官看了后都激动不已，兴奋异常。在表演《秦王破阵舞》的时候，连外国的宾客都禁不住跟着手舞足蹈。这是中华民族鼎盛时期的有力见证。

隋唐时期还建立了宫廷音乐机构，它是应宫廷燕乐的发展而生的。隋炀帝在关中设立了教坊，唐玄宗又设立了梨园，这些机构的设立使宫廷有了自己独立的音乐机构，使燕乐得到了高度发展。

在这些音乐机构中，掌管礼乐的是太常寺，专门训练乐伎的是教坊，专管仪仗军乐的是鼓吹署，管辖雅乐和燕乐艺人的音乐教育机构是大乐署，这些音乐机构培养出了一批批优秀的音乐人才。

隋唐时期的乐器种类已经非常多了，其中琵琶、古琴更是个中翘楚。琵琶作为唐朝的主要乐器之一，已经与今天的琵琶形制相差无几。现在日本琵琶在形制和演奏方法上都保留着唐代琵琶的某些特点。

在古琴方面，初唐赵耶利、晚唐曹柔等人将南北朝时期以来的"文字谱"（记述指法和弦位）逐渐改编为"减字谱"（主要标明指法，又称"指法谱"）。另外，隋唐时期出现了大批古琴演奏家，还有了吴声、蜀声、秦声、楚声四大派。同时涌现出许多优秀的琴曲。《离骚》《醉渔唱晚》等，都是享有盛名的古琴代表作品。

在音乐理论方面，隋唐音乐受到龟兹音乐的影响，出现了万宝常、郑译的燕乐二十八调、八十四调的乐学理论。

六、俗乐勃兴——宋元时期的传统音乐文化

960年,赵匡胤发动"陈桥兵变",代周而起,建立北宋。由于当时都市商品经济的繁荣,为适应市民阶层文化生活的需求,城镇中普遍设立了瓦子勾栏等娱乐性场所,市民音乐迅速发展。

1.宋元时期的音乐活动场所与音乐形式

北宋时期,伴随着艺术商品的出现,说唱音乐得到突出发展。唐代主要集中在寺院表演的说唱艺术,在宋元时期广泛活跃于城镇、乡村乃至仕宦府第和宫廷,受到广大群众及士大夫阶层喜爱。

宋元时期说唱音乐蓬勃发展,创作出极为丰富的新形式。较为重要的有鼓子词、诸宫调、陶真、货郎儿等。

【瓦子勾栏】

市民音乐的蓬勃发展是宋元音乐文化的重要特征。宋元时期市民的音乐活动中心是瓦子勾栏。瓦子又称为"瓦舍",是以娱乐为主要内容的商业集中地。勾栏是瓦子中用

栏杆或巨幕隔成的艺人演出的固定场所,用来表演各种民间技艺。

【曲子】

曲子是在民间歌曲基础上发展起来的一种艺术歌曲。音乐部分称"曲子";歌词部分称"曲子词",简称"词"。曲子是在隋朝萌芽的,在唐、五代时就已成长起来,进入两宋则呈现出空前繁荣的景象。

【鼓子词】

鼓子词是流行于宋代的一种民间歌曲,当时文人士大夫对此种歌曲形式非常有兴趣,于是他们利用民间鼓子词的形式创作了一些新的作品,如吕渭老的《圣节鼓子词》、侯寘(zhì)的《金陵府会鼓子词》等。这些鼓子词相对而言还是比较简单的,一般由一个或两三个同宫调的相同曲调联成,如《圣节鼓子词》就用《点绛唇》反复两次,《金陵府会鼓子词》就只用《新荷叶》一曲而成,不再反复。

后来鼓子词得到了进一步发展,成为一种常在街市勾栏里表演的说唱音乐形式。北宋赵德麟的叙述张生和崔莺莺恋

爱故事的《元微之崔莺莺商调蝶恋花词》和《清平山堂话本》里的《刎颈鸳鸯会》就是说唱鼓子词仅存的两个实例。前者用《商调蝶恋花》一曲反复十二次，在每次反复之间总夹有一段文言散文；后者用《商调醋葫芦》一曲反复十次，在每次反复之间总夹有一段口语化的散文。

这种鼓子词在表演时，由一人主唱兼讲说，另外几人作为"歌伴"和唱兼器乐伴奏，其伴奏乐器以鼓为主，其他伴奏乐器有笛子和琵琶等，吹笛子的人是不能唱的。一般要三个人共同演绎。

【诸宫调】

诸宫调是一种古词曲。敷演故事，略如弹词，盛于宋金年间，属于说唱文学。因由许多宫调不同的曲牌所联缀成篇，故称为"诸宫调"。如董解元的《西厢记诸宫调》。

【货郎儿】

货郎儿是宋元时期由"叫声"发展而成的一种歌曲和说唱艺术。宋元以来，来往于城乡之间贩卖日用杂物和儿童玩具的挑担小贩，称为货郎儿。他们沿途敲锣摇鼓，唱着物品的名称以招徕顾客，其所唱的腔调不断被加工，最终定型，称为"货郎儿"或"货郎太平歌""转调货郎儿"。

第一章 溯流寻源——中国音乐的发展

【杂剧】

宋代是中国戏曲趋于成熟的时代,宋元时期戏曲的发展,有杂剧和南戏两大体系。宋代杂剧是伎艺(如滑稽戏、傀儡戏、皮影、说唱、歌舞、杂技、武术等)的统称。

杂剧兴起于北方,它的表演通常由艳段、正杂剧、散段三部分组成。进入元代,由于特殊的社会环境,杂剧达到了高度成熟的阶段。一时间名家辈出、佳作如云。以元杂剧为主体的元曲,继唐诗、宋词之后,成为一种时代艺术的代表。

宋元时期乐器在继承和发展了大量前朝乐器的基础之上,又出现了许多新的乐器。这个时期新出现的乐器有马尾胡琴、三弦、双韵、火不思、十九簧笙、三十六簧笙等。

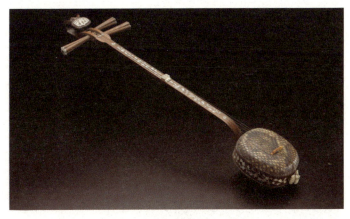

三弦

五音绝响：
中国音乐的故事

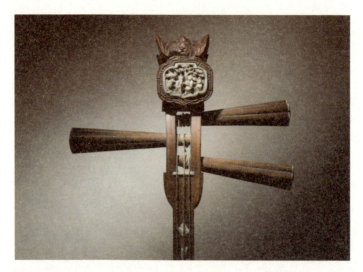

三弦把头

三弦把头 蝙蝠装饰

器乐节目有独奏，也有所谓"小乐器、清乐、细乐"之类的小合奏。宋代时，器乐演奏已经司空见惯。《都城纪胜》中就记载有："茶楼多有都城子弟占此会聚，习学乐器或唱叫之类，谓之'挂牌儿'。"

2.宋元时期的乐律学与音乐著作

宋元时期在乐律学方面也出现了重要的成果。价值较高并保存至今的音乐相关著作有《乐书》《唱论》《碧鸡漫志》《梦溪笔谈》等。

【十八律】

俗字谱是一种采用十个基本谱字按固定唱名记谱的记谱法，宋代就已经开始流行。另外，还出现蔡元定所创立的十八律理论，即以按照传统的三分损益法算出的十二律作为正律，再继续算出六律作为变律而构成的一种律制。十八律在理论上合理地解决了三分损益律各种音阶转调后音程关系不统一的问题，具有一定的科学价值。

【《乐书》】

《乐书》又称《陈旸乐书》，是我国第一部大型音乐百科

全书，由宋代陈旸编纂。《乐书》卷帙浩繁，共达200卷之巨，收录音乐条目1300余个。《乐书》记载了上自三代，下至宋朝的历代乐制、乐论、八音、歌曲、百戏、五礼之乐等，而且每一类目皆条贯古今，溯源明流，通其原委，详加论证。

《乐书》共分上、下两篇。上篇称《训义》，摘录儒家经典《礼记》《周礼》《仪礼》《诗经》《尚书》《春秋》《周易》《孝经》《论语》《孟子》等书中有关音乐的章节，并逐条逐句加以诠释。下篇称《乐图论》，内容包括乐律理论、典礼音乐制度、乐器、声乐、乐舞、百戏等，并记载了民间、少数民族和外国的音乐及其乐器。

在音乐的分类上，陈旸把八音、歌、舞、杂乐分别归为雅、胡、俗三部，并且收入大量的胡俗之乐，扩大了胡俗之乐的影响，这些方面都显示了陈旸《乐书》的独特之处。

更为可贵的是《乐书》中还有大量插图，保存了很多乐图资料。全书共有插图500多幅，涉及乐器、乐律、舞姿、舞器、舞位、乐器排列、五礼等，可谓无所不包。

【《唱论》】

《唱论》是中国戏曲音乐论著。元代燕南芝庵著。作者真实姓名不可考。全文1800余字，分27条，扼要地论述了唱曲要领。从对声音、唱字的要求到艺术表现，以及十七宫调的

基本情调、乐曲的地方特色、审美要求等均有涉及，并有不少精辟之见。《唱论》对后世戏曲声乐艺术的发展具有深远的影响。但由于文字过于简略，多用当时的方言和术语，后人尚难以准确理解。《唱论》有元至正刊本，明人又作了节录。

【《碧鸡漫志》】

《碧鸡漫志》是南宋王灼晚年所编著的词曲评论笔记，共五卷。内容先述古初至唐宋声歌递变的原因，然后列出了凉州、伊州等二十八曲，追述其名称的由来，并概述宋词的渐变沿革过程。推崇豪放派词作，认为苏轼的词"指出向上一路，新天下耳目，弄笔者始知自振"。同时也不排斥婉约派词作，但对李清照和柳永作出了批评，体现了儒家礼教的偏见。总的来说，此书内容丰富，见解独到、精辟。

七、异彩纷呈——明清时期的传统音乐文化

1. 明清时期的戏曲音乐

明清时期，随着市民阶层日益壮大，音乐文化明显呈现

出平民化、世俗化的特点。最为典型的就是戏曲音乐的发展。

元代末期,北方的杂剧逐渐衰弱,南戏在流行中与各地民间音乐相结合,派生出了许多形态各异的声腔形式。到了明代,形成了最具代表性的四大声腔:海盐腔、昆山腔、余姚腔、弋阳腔。

【海盐腔】

海盐腔因形成于浙江海盐而得名。它是元代海盐澉浦人杨梓受戏曲音乐家贯云石启发,对当时流行的南北歌调加工而成的。海盐腔由明代开始盛行,并成为南戏的四大声腔之首,"海盐戏文弟子"盛行一时。现在这项戏剧艺术已经濒于失传,正在申请联合国非物质文化遗产名录。

【昆山腔】

昆山腔是发源于14—15世纪苏州昆山的曲唱艺术体系,是一种糅合了唱念做表、舞蹈及武术的表演艺术。现在一般也指代其舞台形式昆剧。

昆山腔以鼓、板控制演唱节奏,以曲笛、三弦等为主要伴奏乐器,主要以中州官话为唱说语言。

·第一章· 溯流寻源——中国音乐的发展

板

【余姚腔】

余姚腔是一种具有浓郁浙东地方特色的戏曲声腔,它一开始就传唱于整个绍兴府,更由于余姚历来归属越州(绍兴府),又可称之为"越曲"或"越腔"。

【弋阳腔】

弋阳腔也称"弋腔",俗名"高腔"。元末明初时,宋元南戏流传到江西弋阳一带,与当地语言、民间艺术相融合,形成了这种唱腔。弋阳腔是明代戏曲中的四大声腔之一,保留了徒歌(清唱)与帮腔,出现了滚调(在基本曲牌外加入对称句,可长可短,也可以不押韵),曲牌联套具有民间音乐的灵活性和随意性。

明代以来,弋阳腔流传到全国许多地方,并与当地的方言、腔调相结合,形成了川剧、湘剧、赣剧、婺剧、潮剧、安徽四平腔、福建闽剧、江苏淮剧等许多新的地方剧种。

2.明清时期的歌舞说唱艺术

【民歌】

明清时期的歌舞、说唱音乐艺术也得到了长足发展。在

歌曲方面，特别是民歌，在明中叶以后得到了飞速的发展。明人卓人月就曾说："我明诗让唐，词让宋，曲让元，庶几吴歌《挂枝儿》《罗江怨》《打枣竿》《银纽丝》之类，为我明一绝耳。"当时很多文人们都参与民歌的收集、整理、出版等工作，如冯梦龙选编的《挂枝儿》《山歌》就收集整理歌词800余首之多。

明清时期的民歌大多描写平常人家的质朴生活、爱情故事。如清朝王廷绍的《霓裳续谱》：

> 欲写情书，我可不识字。
> 烦个人儿使不的！
> 无奈何画几个圈儿为表记。
> 此封书为有情人知此意。
> 单圈是奴家，双圈是你。
> 诉不尽的苦，一溜圈儿圈下去。一溜圈儿圈下去。

明清时期的阶级斗争已经演变得相当激烈，在此条件下，也产生了许多反抗封建制度、反抗剥削与压迫的民歌。一首民歌中就唱道：

> 说凤阳，道凤阳。凤阳本是个好地方，自从出了个朱皇帝，十年倒有九年荒。

在说唱音乐方面，也涌现出了许多不同的曲种，如弹词、鼓词、牌子曲、琴书、道情等。在南方，以苏州弹词影响最大。而在北方，鼓词类的更为大众所喜爱。

【弹词】

苏州弹词简称弹词，又称"小书"，发源于江苏苏州，盛行于江、浙、沪的长江三角洲一带，是一种散韵文体结合的苏州方言说唱艺术。"弹词"一词，始见于田汝成《西湖游览志余》（嘉靖本），其中记载杭州八月观潮："其时优人百戏、击球、关扑、渔鼓、弹词，声音鼎沸。"

清代初期，弹词在苏州已经盛行。浙江吴兴人董说在《西游补》中描写了盲女使用苏州方言演出弹词的情况。乾隆年间，关于苏州弹词的记载日益增多。知名的代表人物有外号"紫癫痢"的王周士。王周士擅唱《游龙传》，吸收昆曲、吴歌的声腔，滩簧的表演，以单档起"十门角色"而闻名。

当时的史学家赵翼在《瓯北诗钞·赠说书紫癫痢》中对其说书的"嗓""说""弹""唱"因素都作了评价，盛赞其说唱技艺。

乾隆四十一年（1776年），王周士创立行会组织光裕公所，以示评弹艺术"光前裕后"之意。他的《书品》和《书

忌》被后来的弹词艺人奉为说书的信条。

《西湖游览志余》又记:"杭州男女瞽(gǔ)者,多学琵琶唱古今小说、平话,以觅衣食,谓之陶真。"关于"陶真",叶德均认为:"陶真和弹词同是用七言诗赞的讲唱文学,两者只有名称差异。"而陈汝衡指出弹词是"远出陶真,近源词话"。

【鼓词】

"鼓词"一般指以鼓、板击节说唱的曲艺形式,这种说唱形式的历史十分悠久。"鼓词"起源于明代,清代以后,鼓词演唱兴盛。

今存明代鼓词作品有《大明兴隆传》《乱柴沟》等,演唱情况缺乏记载。

鼓词有两种演唱方式。一种是艺人自击鼓板,无乐器伴奏,主要流行在农村,以说唱中篇鼓书为主,也有一些短段儿书;曲词采取上下句反复的诗赞体,曲调比较朴拙。另一种是艺人自弹三弦说唱的,称为"三弦书"或"弦子书",农村和城市都有流传。

曲词有乐曲体和诗赞体两种。以《老八板》乐曲演唱的鼓词,一直到乾隆年间还在流行。有些鼓词,除弦子外,还有琵琶、筝、拉琴伴奏。

诗赞体的鼓词,内容以长篇讲史的题材为多,今存有大量的刻本、抄本、石印本,如《梅花三国》《西唐传》《北唐传》《杨家将》《呼家将》等。

清朝晚期,农村中以鼓板击节而唱的艺人和弦子书艺人逐渐拼档演出,形成近代艺人自击鼓板并有三弦伴奏的大鼓书。

后来又经过河北的马三峰、山东的何老凤等人在唱腔上加工提高,逐渐形成了西河大鼓、山东大鼓等品种繁多的大鼓书。

3.明清时期的乐律学

【新法密律】

明清时期的重要律学成果是朱载堉(yù)首创的"新法密律"。"新法密律"解决了三分损益法"黄钟不能还原"的千古难题。为什么朱载堉可以首创"新法密律"?当然是因为他的数学、律学造诣很深。他的新方法使十二律之间的音程具有了严格的均匀性。

明清时期,传统音乐中的说唱、民歌、戏曲、舞蹈音乐、器乐五大类均已形成自身特有的体系,这是本时期音乐发展的重要特征。

八、含英咀华——近现代传统音乐文化

1840年之后,我国处于社会变革与文化转型时期。随着旧民主主义革命和新民主主义革命的到来,20世纪中期的中国社会经历着深刻的变革,中国音乐文化历史正式进入一个崭新阶段。在这个时期产生了许多优秀的音乐作品,这些作品耳熟能详、深入人心,在得到广大人民的认同、喜爱的同时,创造了非凡的艺术成就与审美价值,在中国音乐的历史上留下了辉煌的篇章。

与此同时,由于变革中的文化主动选择,西方音乐被近代中国音乐文化纳入其中。一种是在中国传统文化土壤上生息、衍变的传统音乐,另一种是学习西方音乐而来的新音乐,两种音乐并存的文化影响一直持续到21世纪。

在社会变革的大舞台上,中外音乐相互影响、融合,呈现出不同的文化特质,这在不同程度上顺应着时代的进步与变革的需要,产生了一批值得称赞的优秀新音乐文化成果,展现着近百年来中国音乐文化发展的新风采。

【民歌】

民歌作为口头传唱而生存、发展的民间音乐体裁,活

跃在广大农村地区，成为民俗文化生活中不可少的组成部分。

同时，还出现了反映义和团运动、太平天国运动、鸦片战争和揭露外国侵略者罪行的民歌，还有反映在官僚买办剥削压榨下我国早期工人的苦难生活、反映民众的困苦生活和哀怨情感的民歌。这样一些反映新生活状况、新社会矛盾及人民思想情感的民族歌谣接踵而来。这些民歌大多根据流传各地的民间曲调加以改编、填词，很多作品充斥着强烈的反帝反封建色彩。

辛亥革命以及五四运动前后，在城市的酒楼、茶坊等娱乐场所出现了许多趣味低级、格调庸俗的歌曲，但同时也涌现出不少以流行时调小曲填词、表达现实生活情感的城市小调。

新民歌与城市小调的创作中也产生了一些针砭时弊，痛斥北洋军阀对外勾结、对内镇压，以及揭露社会腐败，要求摆脱封建枷锁，同情人民疾苦的歌曲。大多数歌曲以流行曲调填词改编，通俗、易被接受。

【戏曲】

作为中国传统音乐中另一个重要内容的戏曲，尤其是其中的京剧艺术，在这一时期更是有着不凡的表现。京剧

成为我国近代成就最高、影响最为广泛的戏曲剧种。它的各种流派及其代表人物，对唱腔及表演等的发展做出了不可磨灭的贡献。

在古老的剧种中，京剧仍然是最有影响的大剧种。从辛亥革命到20世纪20年代是京剧发展的黄金时期。在我国北方，有四大名旦——梅兰芳、程砚秋、尚小云、荀慧生，还有四大须生——余叔岩、言菊朋、高庆奎、马连良，以及武生杨小楼等。在我国南方，则有以周信芳为代表的"麒派"和欧阳予倩领导的"南通伶工学社"。

这一时期，革命的时代精神深深地影响着这些艺术家们。梅兰芳、程砚秋等人在旧戏的基础上进行改革，创造出许多不同于传统剧目的唱腔及剧目，形成了以梅兰芳为代表的"梅派"、以程砚秋为代表的"程派"和以周信芳为代表的"麒派"。

为传承发扬京剧艺术，许多老艺术家还培养了大批京剧人才。最具代表的就是叶春善、萧长华等人，他们在北京创办的"富连成班"历经了40多个年头。还有欧阳予倩也创办了"南通伶工学社"。他们都试图采用科学的教学方法培养新型戏曲人才。

另外，一些地方小戏种迅速发展起来。评剧、越剧、楚剧、沪剧、扬剧、花鼓戏、花灯戏、黄梅戏等在这一时期均

有较大的发展。许多曲种还兴起了以女演员为主的角色行当。

20世纪40年代，中国共产党领导的传统戏曲研究、表演机构"延安平剧研究院"成立了。毛泽东为该院的成立题词"推陈出新"，为戏曲改革指出了方向。

清末民初，各地的说唱音乐在社会音乐生活中获得了较大的发展，其中较有代表性的曲种有京韵大鼓、山东大鼓和苏州弹词。

京韵大鼓在刘宝全、白云鹏之后，又有以苍凉悲壮见长的"少白派"白凤鸣，以及以音宽情浓见长的"骆派"骆玉笙。

京韵大鼓创作在五四运动时期，受到新思潮影响，曾由票友张友舫等人编写了一些新曲目，如《大劝国民》《孙总理伦敦蒙难》等，由白云鹏、崔子明等人演唱。

五四运动以后，白云鹏在社会进步思潮影响下，还演唱了具有进步意识的《提倡国货》等新唱段。抗战时期，他还经常演唱《哭祖庙》以表达爱国情思。京韵大鼓支派滑稽大鼓名演员富少舫，抗战期间也曾在重庆等地演唱老舍编写的抗战鼓词，很有影响力。

20世纪初，山东大鼓艺人谢大玉被推为"四大玉"之首，30年代曾由百代唱演公司录制过不少唱片。

苏州弹词在传统调子的基础上形成众多流派。20世纪30年代，随着广播的普及，加上一些新兴的商业娱乐场所的出现，弹词较早转向职业化、专业化，成为市民化的艺术，取得了一定的艺术成就。

各地说唱艺术在发展中，创作出不少表现近代民众生活的作品，它们大多扎根城镇和乡村，贴近民众生活。在国内革命战争、抗日战争、解放战争时期，说唱艺术也出现了不少反映这方面社会内容的作品。如单弦的《秋瑾就义》，侗族琵琶歌的《长征歌》，永新小鼓的《打倒军阀列强》《闹暴动》，粤曲的《革命武装歌》《三民主义歌》《夜吊沙基烈士》，锦歌的《长工歌》《送郎参军》，天津时调的《直奉战》《民国六年闹水灾》，西河大鼓的《科学救国》《中山纪事》等说唱作品，都反映了一定的时代内容。

【器乐】

器乐方面的代表人物有吴畹卿（昆曲和琵琶）、沈肇州（琵琶）、杨宗稷（古琴）、周少梅（二胡）、汪昱庭（琵琶）、朱勤甫（板鼓）等，他们都为传播、发展民族器乐作出了重要贡献。这一时期，还成立了一些专门从事民乐演奏的社团，较重要的有天韵社、国乐研究社、大同乐会、今虞琴社、上海国乐研究会等。这些社团在对传统乐曲的整理、研

究、改编和民乐曲谱的刊行、民族乐器的改革制造等方面，都做了不少有益的工作。

民间历来是民族器乐活动的社会基础，绝大多数的民间艺人社会地位不高。为数众多的民间音乐家大多产生于道教、佛教以及民间活动中，很少被专业音乐家注意到。只有极少数的民间音乐家，经专业音乐家的介绍，并整理其曲目，才产生广泛的影响。20世纪50年代后被"挖掘"出的无锡艺人华彦钧（俗称"阿炳"）、河北艺人杨元亨，是其中的典型代表。华彦钧在二胡、琵琶演奏方面，有相当高的艺术造诣，至今仍留存于世的仅有专业音乐工作者为其录下的六首独奏曲，其中包括二胡曲《二泉映月》《听松》《寒春风曲》，琵琶曲《大浪淘沙》《昭君出塞》《龙船》。其中的《二泉映月》，更是成为后世经典民族器乐曲目。杨元亨在管子、唢呐演奏方面享有盛名。他的作品《放驴》《拿天鹅》《小二番》为人熟悉。

另外，江南丝竹在近代以来也出现了较大的发展。在传播、培养人才方面，钧天集、清平集、雅歌集等社团起到了较为重要的作用。广东音乐作为新型的民族器乐演奏形式，名艺人严老烈、何柳堂等曾为之整理改编不少传统曲目。吕文成、易剑泉等人组织素社、广东省国乐研究会等社团，创编《鸟投林》《步步高》《华胄英雄》《平湖秋月》等，这些

民乐合奏曲目极富地方特色,在城市音乐生活中影响非常广泛。

【学堂乐歌】

学堂乐歌与近代新音乐启蒙运动在这一时期涌现并发展。新音乐在晚清时期随着西洋音乐传入而形成,有别于传统音乐。西洋音乐最早传入中国宫廷。在晚清时,许多教会学校开始传授西洋音乐,这一时期的清廷新军已开始有了专属的军乐队。

学堂乐歌的开始是新音乐发展的首要阶段。最早提出学堂乐歌运动的是康有为、梁启超等人。1898年,在百日维新中,他们首次提出了废除八股、遍设学校的主张。戊戌政变后,更是积极提倡在学校中设立乐歌课。1907年起,"音乐"被列为女子师范学堂课程,此后音乐课便逐步走进普通学校,形成了以教授新式歌曲和欧洲音乐常识为主要内容的音乐教育。

这一时期另一个显著的特点就是,随着留日的中国知识分子的回国,中国音乐的创作、理论及音乐教育水平都得到了明显的提高。沈心工、李叔同等人是代表人物。

20世纪20年代,新音乐已得到初步的发展。1919年,北京大学创立音乐研究会,后接受萧友梅的建议改为音乐传

习所,变为音乐教育机关,萧友梅开始系统地教授西洋音乐史及和声学。从师范院校音乐系科的设置,到专门音乐学院——国立音乐院的成立,反映出中国新音乐已经进入有目的地培养专门音乐师资和专业音乐人才的阶段,标志着新音乐向着高层次发展。

【音乐创作发展】

20世纪三四十年代,中国音乐艺术成就主要体现在声乐和一些器乐创作方面。这一时期中国音乐中影响最大的是抗日歌曲的创作和群众歌咏活动。这个中国历史上规模最大、历时很长的群众性爱国音乐活动,被称为"抗日救亡歌咏运动"。

在歌曲创作方面,有青主的《大江东去》《我住长江头》《红满枝》、陈洪的《冲锋号》《上前线》、应尚能的《燕语》《吊吴淞》、周淑安的《抗日歌》《纺纱歌》、老志诚的《民族战歌》、江定仙的《春晚》《前途》《静境》、陈田鹤的《采桑曲》《山中》《哀挽一位民族解放战士》、黄自的《春思曲》《思乡》《玫瑰三愿》、刘雪庵的《春夜洛城闻笛》《长城谣》《飘零的雪花》、张肖虎的《声声慢》、李惟宁的《渔父词》《玉门出塞》,等等。

在器乐创作方面，贺绿汀的钢琴作品《牧童短笛》《摇篮曲》、老志诚的《牧童之乐》都是当时较好的作品。

我国第一代小提琴家马思聪在20世纪30年代写的小提琴协奏曲《第一回旋曲》和《内蒙组曲》，其创作走向趋于成熟。马思聪的作品还有《第一交响乐》、小提琴组曲《西藏音诗》《小提琴协奏曲》，以及多首与抗战相关的声乐作品等。他的小提琴音乐大多吸取民歌音调进行创作，具有浓郁的中国风格。20世纪40年代，他写下了鼓舞人心的《民主大合唱》《祖国大合唱》和《春天大合唱》这三部歌颂祖国、向往光明的大型声乐作品。

作曲家江文也的中国交响乐创作在国际上具有较大影响。江文也祖籍福建，1923年求学于日本。1936年，尚活跃于日本音乐界。1938年后，江文也回到祖国怀抱。江文也的音乐创作，以管弦乐、钢琴、声乐作品最为重要。其中的管弦乐曲《台湾舞曲》、管弦乐套曲《故都素描》（又名《北京点点》）、管弦乐《孔庙大晟乐章》、钢琴曲《乡土节令诗十二首》、声乐作品《台湾山地同胞歌》，以及20世纪50年代初为纪念屈原而创作的单乐章交响诗《汨罗沉流》，均是其代表作。

二十世纪三四十年代又是音乐创作发展的重要时期，这首先体现在歌唱上。独唱、合唱歌曲都出现了许多好作品，

一批为电影、戏剧创作的歌曲也广为传唱。这一时期是新音乐史上创作和传播的繁荣时期。

民主革命时期,产生了大量的工农革命歌曲。五四运动后,随着中国工农运动的兴起,北伐军的胜利挺进,工农革命歌咏活动在各地区蓬勃开展。《国民革命歌》《工农兵联合起来》一类的工农革命歌曲顺势唱遍大江南北。1926年,在广州召开的国民政府教育行政会议上,顺利通过推行国歌案,并提出"在国歌未颁布以前,《卿云歌》以《国民革命歌》代之"。由此可见,工农革命歌曲的影响之大。这一时期的工农革命歌曲,仍是采用民歌、学堂乐歌和外国歌曲的现成曲调填词而成,容易上口。我国作曲家自编旋律创作的歌曲也是存在的,如瞿秋白的《赤潮曲》、贺绿汀的《暴动歌》等。

这一时期,在中国共产党领导下,无产阶级革命的新音乐运动中产生了一批革命音乐家,其中以聂耳、冼星海为主要代表。

聂耳一生共创作37首歌曲,这些优秀的音乐曲目虽然数量不多,但曲曲都是具有历史价值的不朽作品。聂耳创作的歌曲大多反映工人阶级的斗争生活。他的《开矿歌》《开路先锋》体现出成熟的创作技巧。《码头工人歌》《新女性》《打长江》等作品塑造了肩负历史重担、对未来充满信心的

工人阶级形象。聂耳是第一个成功表现工人阶级英雄形象的优秀作曲家。

聂耳创作的爱国歌曲如《毕业歌》《前进歌》《自卫歌》，以及后来成为中华人民共和国国歌的《义勇军进行曲》，都具有鲜明的时代特色，饱含号召性音调与果敢的节奏，表现中国人民不畏强暴、英勇战斗的革命精神，在群众中经久传唱。

聂耳创作的抒情歌曲，如《飞花歌》《塞外村女》《铁蹄下的歌女》《梅娘曲》等，描写了备受压迫和剥削的旧社会劳动妇女的痛苦生活和思想感情。他创作的儿童歌曲《卖报歌》，更是脍炙人口。

聂耳的音乐作品，具有强烈的时代气息、浓郁的民族色彩、鲜明的形象特征和严密的组织结构。他的歌曲洋溢着革命的乐观主义精神，又深刻揭露了现实生活中的矛盾。他奠定了中国群众歌曲音乐体裁的历史地位，提高了其艺术价值，使其成为后世之典范。

另一位值得一提的音乐家冼星海，在其短促的十余年创作生涯中，共创作歌曲数百首（现存二百五十余首），大合唱四部，歌剧一部，交响曲两部，管弦乐组曲四部，狂想曲一部及小提琴、钢琴等器乐曲多首。

冼星海，1905年6月13日出生于澳门一个贫苦船工的

家庭，从小就对音乐有浓厚的兴趣。1918年，他进入岭南大学附中学小提琴，1926年进入北京大学音乐传习所的国立艺专音乐系学习。1928年，他进入上海国立音专学小提琴和钢琴，在学习专业的同时，也有很多个人思考，并发表了著名的音乐短论《普遍的音乐》。1929年去巴黎勤工俭学，从师于著名小提琴家帕尼·奥别多菲尔和著名作曲家保罗·杜卡。1931年考入巴黎音乐院，在肖拉·康托鲁姆作曲班学习。留法期间，他创作了《风》《游子吟》《d小调小提琴奏鸣曲》等十余首作品。1935年回国后，他积极参加抗日救亡运动，创作了大量战斗性的群众歌曲，并为进步影片《壮志凌云》《青年进行曲》、话剧《复活》《大雷雨》等谱写乐曲。后又参加上海救亡演剧二队，去武汉与张曙一起负责开展救亡歌咏运动。1935年至1938年，他创作了《救国军歌》《只怕不抵抗》《游击军歌》《路是我们开》《茫茫的西伯利亚》《祖国的孩子们》《到敌人后方去》《在太行山上》等各种类型的声乐作品。1938年任延安鲁迅艺术学院音乐系主任。教学之余，创作了不朽名作《黄河大合唱》和《生产大合唱》等作品。1940年去苏联学习、工作，因劳累和营养不良，他的肺病日益严重，1945年10月30日病逝于莫斯科。

在冼星海的创作中，数量最多、影响最广的是多种多样

的群众歌曲。其中有正面表现中国人民的抗日斗争，采用号召性、战斗性的进行曲形式的《救国军歌》《青年进行曲》《保卫卢沟桥》和《到敌人后方去》；有具体展示人民战争壮美的战斗图景，将抒情性、鼓动性、概括性结合在一起的《在太行山上》《游击军》和《反攻》；有表现工农群众的劳动生活、采用特定的劳动音调和节奏写成的《顶硬上》《拉犁歌》《搬夫曲》和《路是我们开》；还有为抗战中的妇女、儿童写的《只怕不抵抗》《祖国的孩子们》和《三八妇女节歌》；等等。

冼星海的四部大合唱《生产运动大合唱》《黄河大合唱》《九一八大合唱》《牺盟大合唱》中，《黄河大合唱》影响最为广泛。

九、中华强音——当代音乐文化

1949年后，我国在音乐教育、音乐专业团体建设方面取得了很大的成就，群众歌曲更是成为大众所喜爱的音乐形式。因此在这个领域中也形成了一支强大的创作队伍。同时，20世纪五六十年代在群众中产生了较大影响的有音乐

舞蹈史诗《东方红》《长征》组歌和歌剧《洪湖赤卫队》《江姐》《红霞》。

这一时期，进行曲已逐渐偏重抒情，不过大多还是以"革命式"的进行曲与新民歌创作为主。

新民歌创作基于民间音乐基础，还有民间素材的变化发展。各种风格的歌曲及合唱、齐唱、独唱、重唱、表演唱等形式都充分展现出民族风格特点。

【流行歌曲】

随着改革开放的推进，港台歌曲迅速风靡全国，如邓丽君的《小城故事》《甜蜜蜜》《我只在乎你》等。邓丽君，祖籍河北邯郸大名县邓台村，出生于台湾云林县褒忠乡田洋村。邓丽君因形象大方、气质高雅、嗓音甜美逐渐成为20世纪80年代华语乐坛的著名歌手，在华人社会具有相当大的影响力。

谷建芬创作的《清晨我们踏上小道》《年轻的朋友来相会》等校园歌曲掀起了一股新的音乐狂潮。

谷建芬是当代著名女作曲家，祖籍山东省威海市，1935年出生于日本大阪，1941年回到祖国。1950年考入旅大文工团担任钢琴伴奏。1952年入东北音乐专科学校（现沈阳音乐学院）主修作曲，师从霍存慧、寄明等。1955年毕业

后，分配到中央歌舞团（现中国歌舞团），主要从事舞蹈音乐创作。代表作品有《年轻的朋友来相会》《清晨我们踏上小道》《绿叶对根的情意》《思念》《烛光里的妈妈》等。

朱逢博、李谷一等人率先开启流行歌曲唱法，以中国流行音乐第一代歌手身份出现的朱明瑛、成方圆、沈小岑、程琳、王洁实、谢莉斯、郑绪岚、远征、苏小明、吴国松、任雁等人更是红透大江南北。

李谷一是新中国成立后华语乐坛的开创性人物。她开国内通俗唱法之先河，并多次担任日本、德国、哈萨克斯坦等国家和地区的流行乐坛大赛评委和中央广播电视总台以及我国民间举办的各类音乐比赛评委。

这一时期多轨录音刚刚普及，创作演唱水平不是很高。乐队还处于小型管弦乐队略加色彩乐器如沙槌、吉他的阶段。听众仍主要选择传统的抒情歌曲。流行音乐的亚文化特征使它遭到不少批评。然而年轻一代的歌迷已如雨后春笋般涌现，并迅速成为主导音乐市场需求的群体。

同时，《在希望的田野上》（晓光词，施光南曲）、《在那桃花盛开的地方》（邬大为、魏宝贵词，铁源曲）、《鼓浪屿之波》（张藜、红曙词，钟立民曲）、《牧羊曲》（王立平词曲）、《党啊，亲爱的妈妈》（龚爱书、余致迪词，马殿银、周右曲）、《十五的月亮》（石祥词，铁源、徐锡宜曲）、

《长江之歌》（胡宏伟词，王世光曲）等作品开始广泛流传。蒋大为、殷秀梅、张暴默等人成为当时颇受欢迎的抒情歌手。

港台歌曲《万里长城永不倒》《孩子，这是你的家》《酒干倘卖无》等流传甚广。香港歌手张明敏演唱的《我的中国心》在1984年中央电视台的春节晚会上一鸣惊人，深受广大观众喜爱。

在北京，新一代"北漂一族"已出现。一批摇滚乐爱好者，代表人物如崔健、孙国庆、秦奇、丁五、王迪等聚集北京，成立乐队。《一无所有》《不是我不明白》等作品标志着中国摇滚乐的觉醒。

这时的社会音乐出现了"寻根热""文化热"等浪潮。一大批作品，如《小草》《妈妈的吻》《心声》《重整河山待后生》《济公活佛》等相继产生。

1988年，中国音乐刮起一股颇具中国风格的"西北风"。"西北风"一词来自《黄土高坡》中的那句"不管是东南风还是西北风，都是我的歌"。这时《信天游》《黄土高坡》《我热恋的故乡》《我心中的太阳》《少年壮志不言愁》《中华赞美诗》《心愿》《我们是黄河，我们是泰山》，以及电影《红高粱》插曲《妹妹曲》等席卷而来。

到1988年的下半年，"西北风"这种音乐风格就逐渐冷

淡下来。苏芮和齐秦跨海而来，吸引了青年人的目光，卷起了又一场席卷中国的音乐风暴。他们的作品吸收了欧美现代摇滚乐的因素，音乐制作得更加精细，也更贴切地表达了都市青年的文化心态，因而如同琼瑶、席慕蓉作品的风行一样，受到了年轻一代的欢迎。

1989年，黄奇石作词、刘诗召作曲的《爱的奉献》流行。春节联欢晚会节目《山情》（陈洁明词、李海鹰曲）、《故乡是北京》（阎肃词、姚明曲）受到欢迎。谷建芬作曲的《烛光里的妈妈》（李春莉、王健词）、《今天是你的生日》（韩静霆词）获得成功。张藜与徐沛东为电视连续剧《篱笆、女人和狗》创作的主题曲《苦乐年华》和插曲《篱笆墙的影子》，伍嘉冀和蒋开儒合作的《喊一声北大荒》，更是家喻户晓。

1989年形成自邓丽君以来第二次港台歌曲输入的高潮。诸如"小虎队"、王杰、张雨生、童安格、姜育恒、谭咏麟、梅艳芳等港台歌手均广受欢迎。这时的音乐作品风格渐趋多样化。歌手中毛阿敏、刘欢、韦唯知名度已达到巅峰；范琳琳、那英、朱哲琴等知名度也逐渐提高。音乐爱好者逐渐有了自己欣赏的风格，形成不同的欣赏群体。

20世纪90年代的流行音乐大多以情歌为主，但也出现了很多反映社会现实的作品。艾敬的《我的1997》、李春波

的《一封家书》和何勇的《钟鼓楼》等城市民谣就真实贴切地表现了老百姓生活中的喜怒哀乐。张楚的《姐姐》和腾格尔的《父亲》则把音乐的视角放到了社会的底层。《弯弯的月亮》在表达心中惆怅的同时，也深深赞颂着家乡的美丽。《同桌的你》《露天电影》等"校园民谣"则充分展现了一股怀旧情绪，反映出作者对于高速发展中的现代社会的思考。

改革开放使得中外文化交流活动更加活跃，国外著名演奏家、作曲家、指挥家以及乐团纷纷来华，进行讲学、交流和演出。20世纪西方音乐的代表作和技术理论从各种渠道传入中国。以中央音乐学院谭盾、郭文景、叶小纲等为代表的一批作曲专业学生，在接触了西方现代派音乐作品及作曲技法，接受了西方音乐文化观念之后，进而在自己的创作中大胆尝试，融入了现代派作曲技法。

瞿小松的《山歌》，许舒亚的《第一小提琴协奏曲》，叶小纲的《中国之诗》，谭盾的《离骚》《第一弦乐四重奏——风、雅、颂》都获得了许多世界音乐奖项。

这种观念、技法均前卫并逐渐汇聚成潮的音乐现象被称为"新潮音乐"，"新潮音乐"的崛起让我们看到了中国音乐世界化的曙光。

1984年，在北京首次举行了"新潮音乐作品音乐会"，

推出了周龙的《宇宙之光》《广陵散》、陈怡的《吹打》《弦诗》、郭文景的《川崖悬葬》、谭盾的《游园之梦》《负、复、缚》、叶小纲的《西江月》等作品，集中展示了青年音乐家们极富创造力的新颖音乐创作风格。

在1985年的"探索与追求"音乐会上，音乐家们集中演出了为民族传统器乐创作的新作品。谭盾在音乐会上大放异彩，他的音乐大胆创新，在材料的处理及音乐的风格上都迈出了新的步伐。这种新的突破，对当时的音乐界产生了巨大的影响，人们开始对民族器乐的表现形态进行全方位的探索。

武汉音乐学院于1985年12月举办了"青年作曲家新作交流会"，来自16个省市的130多位具有代表性和影响力的青年作曲家共同展示和交流音乐作品。

这些音乐盛会的涌现，推动着这一时期中国音乐人的发展，他们相继推出了自己的个人作品音乐会。"新潮音乐"的形成，使中国音乐势不可挡地向前发展。

从20世纪80年代后期至今，随着中国社会的不断进步，更多的专业音乐人走出国门，走向世界，将创作活动的重心转向了国际舞台，开拓了中国新音乐领域。中国现代音乐作品日渐国际化，中国作曲家个人风格也逐渐形成。"新潮音乐"在发展的过程中也开始探索回归民族传统之路，艺术家

们尝试着以新的技术手段去追寻中国历史文化的精髓。

"新潮音乐"创作的主要特点如下：一是借鉴与融合20世纪西方现代音乐作曲技法；二是结合现代音乐与传统音乐，从民歌、民间器乐、民间舞蹈、戏曲、说唱中吸取创作灵感，创作出既有浓郁民族风格又极为现代的作品；三是发展"现代民乐"，民乐的演奏技法和表现力大大提高，如谭盾的《西北组曲》《南乡子》、郭文景的《愁空山》、扬青的《苍》《悠远的回应》、陈其纲的《三笑》、朱践耳的《暗香》、周龙的《空谷流水》等。

除了上述作曲家，还有张大龙、杨立青、陈永华、黄安伦等众多优秀的作曲家。多年来，作曲家们一直坚持运用现代音乐技法进行中国"新潮音乐"的创作。

21世纪的中国是开放的中国。21世纪中国的"新潮音乐"在中国传统音乐的基础上，与西方音乐相互交融、碰撞着走向世界，向世界展现出一个不一样的音乐面貌。

·第二章·
天人合一——中国音乐的审美

乐者,天地之和也;礼者,天地之序也。和,故百物皆化;序,故群物皆别。

——《礼记·乐论》

中国的传统文化十分重视和谐统一，即人与自然、人与社会的和谐，人与人之间以及人自身的身心和谐。中国古代哲学的主流思想认为，人的自然生命与宇宙万物的生命是协调、统一的，即"天人合一"。当时的思想家们提出"天人合一"的根本目的是为封建君权、封建伦理的神圣不可侵犯提供理论依据，但其影响不仅限于政治、伦理，而是涉及各个学派、各个领域，其内涵也随之大为丰富。

这一点在音乐美学领域表现得十分明显。春秋时期，阴阳五行音乐思想认为"天有六气，降生五味，发为五色，征为五声"，人"省风"以作乐，人又可以用乐"省风""宣气"，天、人、乐以"风""气"相通。人们认为六气、五行、五声"过则为蓄""淫声六疾"，音乐平和才能使阴阳调和，人心和乐，声不平和则阴阳不调，民离神怒。乐通天、人，要求以平和之乐使人际关系调和、天人关系统一的思想此时正在萌生。

《管子》中说："昔黄帝以其缓急作立五声，以政五钟……五声既调，然后作立五行以正天时，五官以正人位。人与天调，然后天地之美生。"

《吕氏春秋》据阴阳家与道家思想，以五音配五时、十二律配十二个月构成宇宙图式，强调音乐来自自然，与自然

相统一，音乐应该像自然那样平和、适中，应该以平和、适中之乐治身治国。

"天人合一"音乐美学思想此时已经形成。

西汉时期，《淮南子》使《吕氏春秋》的宇宙图式更精密完备，更突出其中的数学意义，尤其突出音乐与天道之间的数学联系，认为"律历之数，天地之道也"，认为音乐能上通九天，沟通天人。

《乐记》则更强调音乐能以气沟通天人，使天人感应，能直接改变自然状态，决定社会政治，故要求音乐"合生气之和，道五常之行"，既使人"耳目聪明，血气和平，移风易俗，天下皆宁"，又使"天地应焉，四时和焉，星辰理焉，万物育焉"。

"天人合一""天人感应"的音乐美学思想此时已经成熟。

魏晋以后情况有所改变，但音乐美学思想仍带有阴阳五行学说的烙印，"天人合一"、人际关系与天人关系的和谐统一始终是人们的追求。阮籍如此，嵇康也如此。儒家、道家如此，佛学也如此。

中国音乐与中国文化密不可分。中国音乐中处处透露出中国文化和中国审美。

大家都知道，中国人讲究五行。中国的五声音阶又是最

能表现中国音乐特色的音阶。五行和五音此时就发生了奇妙的对应。

六气即厥阴风木、少阴君火、少阳相火、太阴湿土、阳明燥金、太阳寒水的合称。

五行学说是中国古代的一种物质观，多用于哲学、中医学和占卜方面。五行指金、木、水、火、土。五行学说认为大自然由五种要素构成，这五种要素的盛衰使大自然产生变化，不但影响到人的命运，同时也使宇宙万物循环不已。

五声，又叫"五音"。古代指宫、商、角、徵、羽五个音，对应现代音乐简谱中的1、2、3、5、6。

轩辕黄帝是中华民族始祖、人文初祖，中国远古时期部落联盟首领。黄帝是少典之子，本姓公孙，长居姬水，因此改姓姬，居轩辕之丘（在今河南新郑西北），故号轩辕氏，出生、创业和建都于有熊（今河南新郑），故亦称有熊氏，因有土德之瑞，故号黄帝。

《吕氏春秋》是战国末年秦国丞相吕不韦组织属下门客们集体编撰的杂家著作，又名《吕览》。此书共分为十二纪、八览、六论，共十二卷，一百六十篇，二十余万字。吕不韦自认为其中包括了天地万物、古往今来的事理，所以号称《吕氏春秋》。

《淮南子》又名《淮南鸿烈》《刘安子》，是我国西汉时

期创作的一部论文集,由西汉皇族淮南王刘安主持撰写,故而得名。该书在继承先秦道家思想的基础上,综合了诸子百家学说中的精华部分,对后世研究秦汉时期文化起到了不可替代的作用。

《乐记》的成书年代及其作者历来有两种说法:一说此书为战国时期孔子的再传弟子公孙尼子所作;二说此书是汉儒采用先秦诸家有关音乐的言论编纂而成。

《乐记》作为先秦儒学的音乐美学思想的集大成者,其丰富的音乐美学思想,对两多千年来中国古典音乐的发展有着深刻的影响,并在世界音乐思想史上占有重要的地位。

阮籍,字嗣宗,陈留尉氏县(今河南开封)人,三国时期魏国诗人,是建安七子之一阮瑀的儿子。曾任步兵校尉,世称阮步兵。他崇奉老庄之学,政治上采取谨慎避祸的态度。与嵇康、刘伶等七人为友,常集于竹林之下喝酒纵歌,放浪形骸,世称竹林七贤。

嵇康,字叔夜,谯郡铚县(今安徽省宿州)人,三国时魏末文学家、思想家与音乐家,竹林七贤之一。创作《长清》《短清》《长侧》《短侧》,合称"嵇氏四弄",与东汉的"蔡氏五弄"合称"九弄"。隋炀帝曾把"九弄"作为科举取士的条件之一。其留下的"广陵绝响"的典故被后世传为佳话,《广陵散》更是成为我国十大古琴曲之一。他的《声无

哀乐论》《与山巨源绝交书》《琴赋》《养生论》等作品亦是千秋相传的名篇。

"天人合一",也是中国古代先贤们追求的最高音乐境界。追根溯源,中国音乐一开始即以自然为其"第一主题"。在著名的古琴曲《高山流水》中,有对巍巍高山和涓涓流水这种自然之声的模拟,这种模拟与西方音乐所描绘的山水截然不同。《高山流水》把山水与人融为一体,借物寄情,寓情于山水之间。这种"山水即人,人即山水"的自然观,同样体现于中国古代的山水画、山水诗中。人与自然合为一体,是自然的一分子,而非自然的旁观者、欣赏者,正是中国古代"天人合一"的文化精神在音乐中的体现。悉数中国传统名曲,《春江花月夜》《渔舟唱晚》《平沙落雁》《梅花三弄》《平湖秋月》《二泉映月》……这些乐曲并非只单纯描绘景物,它们其实都充分表现了自然与人在音乐中相互融合,成为一个不可分割的整体。

"高山流水"最先出自《列子·汤问》。传说伯牙善鼓琴,钟子期善听音。伯牙所念,钟子期必得之。伯牙鼓琴而志在高山,钟子期曰:"善哉乎鼓琴,峨峨兮若泰山。"志在流水,钟子期曰:"善哉乎鼓琴,洋洋兮若江河。"钟子期死,伯牙破琴绝弦,终身不复鼓琴,以为世无足复为鼓琴者。后用"高山流水"比喻知音或知己。

《高山流水》原为一曲,自唐代以后,《高山》与《流水》分为两首独立的琴曲。其中《流水》一曲,在近代得到更多的发展,曲谱初见于明代《神奇秘谱》(朱权成书于1425年)。管平湖先生演奏的《流水》曾被录入美国太空探测器的金唱片,于1977年8月22日发射到太空,向茫茫宇宙寻找新的"知音"。

《春江花月夜》是中国唐代诗人张若虚的作品。此诗乃千古绝唱,有"孤篇盖全唐"之誉,闻一多称之为"诗中的诗,顶峰上的顶峰"。全诗三十六句,每四句一换韵,以富有生活气息的清丽之笔,创造性地再现了江南春夜的景色,如同月光照耀下的万里长江画卷,同时寄寓着游子思妇的离别相思之苦。诗篇意境空明,缠绵悱恻,洗净了六朝宫体的浓脂腻粉,词语清丽,韵调优美,脍炙人口。

古筝独奏曲《渔舟唱晚》是一首著名的北派筝曲。一般以为,此曲是娄树华在20世纪30年代中期根据古曲《归去来辞》的素材改编而成。《渔舟唱晚》的曲名取自唐代诗人王勃《滕王阁序》里所写"渔舟唱晚,响穷彭蠡之滨",诗句形象地表现了在江南水乡夕阳西下的晚景中,渔舟纷纷归航,湖面歌声四起的动人画面。

中国古代的思想家认为,音乐与自然、人、社会相通相

契,是一种具有深刻的自然和社会意义的文化。但各家的音乐审美寓意又有不同。

儒家孔子的礼乐思想和道家老庄的"天人合一",都是建立在"和",即"乐者,天地之和"的思想基础上,将音乐的存在与自然、社会紧密地联系起来。

道家强调顺应天性的"天乐""天籁"音乐观,即自然本色之美。而儒家在此基础之上,又将音乐视为调适情感、修养品性的文化手段,并认为音乐承担着教化民风、考察政治得失、协调社会伦理秩序的作用。

此外,佛家之禅宗"以心感物"的音乐思想,也受到许多传统文人的推崇。

一、"乐而不淫,哀而不伤"
——儒家的"中和"音乐审美观

何谓儒家?儒家是指"以六艺为法",崇奉孔子学说的一个学派,所以也称儒学。

汉朝初期实行无为之治,休养生息,经济发展很快,并出现文景盛世,但景帝时期的七国之乱让后来的汉朝统治者

意识到巩固集中统一政权的重要性。于是汉武帝下诏征求治国之策，采纳董仲舒"统纪可一而法度可明"的献策，实行"罢黜百家，独尊儒术"政策。

汉代有神论泛滥，大力提倡宗教神学与世俗迷信，朝野上下弥漫着对神鬼的崇拜气氛。于是崇尚儒家学说的董仲舒等人，乘势进行儒学的造神活动，把儒学神学化，把孔子偶像化而奉为"圣人"。

到南北朝，儒、释、道三教并行，或斗争，或联合，或吸收对方之长补己之短，进行渗透交融，不断完善。

宋代以后，儒家形成庞大体系，遍及各地。

鲁国是儒学的发源地，孔子是儒学的创始人。他字仲尼，是鲁国陬邑（今山东曲阜）人。孔子思想在战国时期的后继人孟子，名轲，字子舆，也是鲁国人。孟子继承并发扬了孔子的思想，成为仅次于孔子的一代儒家宗师，有"亚圣"之称，与孔子合称"孔孟"。

孔子的学术思想影响甚广：西到渭水流域，东到黄河下游，南到长江中下游流域，北到苏辽地域，甚是广阔。

孔子非常重视礼乐的伦理教育作用，即主张音乐要为"仁"服务。孔子强调"人而不仁，如礼何？人而不仁，如乐何？"他极力推崇以礼制乐，从而达到礼乐治国的目的。

《论语·先进》中有："先进于礼乐，野人也；后进于礼

乐，君子也，如用之，则吾从先进。"意思是，先学习礼乐而后获得官职的，是没有爵位和俸禄的普通人，先有官位而后才学习礼乐的是卿大夫子弟。假如要选用人才，就选用先学习礼乐的人。在此，孔子把"乐"看作是选拔人才的重要标准之一。

孔子还把音乐的教育作用提到很高的高度："事不成，则礼乐不兴，礼乐不兴，则刑罚不中。"这种儒学观点产生了深远的影响。

在儒家"礼乐"思想中，"礼"作为当时社会的行为规范，是从日常生活到社会活动各种制度礼仪的总称。周公"制礼作乐"，礼乐同时并进，"乐由中出，礼自外作"，就是要从里到外对人进行规范和教化。以乐调治心性，以礼规范行为，使人能够自觉自愿地遵从社会伦理规范，行处有礼，心平德和，社会稳定，天下安宁。

据说，儒家的创始人孔子听到《韶》乐后，三个月尝不出肉味。孔子提出"兴于诗，立于礼，成于乐"，把音乐当成建立崇高人格、加强道德修养必不可少的重要环节，认为音乐可在"修身""安邦"上起很大的作用。

《论语·述而》说："子与人歌而善，必使反之，而后和之。"可见孔子崇尚音乐，也很尊重善歌的人。

当然，孔子始终坚持音乐的等级制度。"天子用八，诸

第二章 天人合一——中国音乐的审美

侯用六，大夫四，士二。"他谈到季氏用八佾（yì）在庭院中奏乐舞蹈，非常恼火，表示"八佾舞于庭，是可忍也，孰不可忍也？"

八佾是古代的一种乐舞，因参与者共有八行八列（共六十四人）而得名。按照礼法规定，只有天子才能享受这种制度的乐舞。季氏作为大夫却用天子的"八佾"，逾越了等级，孔子认为这是对天子、国君的蔑视。

此外，在儒家典籍《论语》中，《八佾》是其中的第三篇，主要记述了孔子关于"礼"的一些观点。

孔子认为，音乐所表达的情感应该是一种有节制的、社会性的情感，而不应该是无节制的、动物性的情感，"乐而不淫，哀而不伤"。他主张"和"为平和之音，就音乐的内容来说，主张"思无邪"。"无邪"就是"礼"，就是合于礼，止于礼，推崇中和之声，要求美与善的高度和谐统一。

孟子从"性善"角度出发，认为音乐是人的欢乐之情不可抑制的自然外露，爱听美好的音乐是人的天性。同时，孟子也注意到音乐的教化作用，指出仁德的音乐比仁德的言论更能深入人心。

在孟子看来，无论是今之行乐，还是古之行乐，关键在于要做到"与民同乐"，这和他"民为贵，社稷次之，君为轻"的"民本"思想一脉相通。

孔子和孟子的乐论只是只言片语，但在此基础上，后世儒家形成了相对完整的音乐思想体系。

《乐论》和《乐记》，是对儒家早期音乐思想的总结和发展。

《乐记》认为，音乐是主观受到客观影响的结果，并说"唯乐不可以为伪"，即音乐是真情的流露。先秦经典《尚书》则称音乐可以上通神鬼，令百兽相率起舞。

荀子名况，字卿，因"荀"与"孙"二字古音相通，两汉时为避西汉宣帝刘询讳，故又称孙卿。他是战国末期赵国人，也曾三次出任齐国稷下学宫的祭酒，后为楚兰陵（今山东临沂）令。荀子对儒家思想有所发展，提倡性恶论，常被与孟子的性善论比较。他对重整儒家典籍也有很大的贡献。

《荀子·乐论》中说："夫声乐之入人心也深，其化人也速。"

意思是，音乐能深深地感动人心，迅速发挥感化人的作用。荀子继承了孔子的若干论点，认为人们需要音乐，这是"人情所不免"的，但为了防止音乐陷入邪乱，必须"制《雅》《颂》之声以道之"，"感动人之善心，使夫邪污之气无由得接焉"。他反对的"淫声""夷俗邪音"和"郑

卫之音"，泛指民间音乐。他要求音乐"可以善民心，其感人深，其移风易俗"，把音乐的社会功能提高到政治教化的地位。

儒家音乐思想经过后人发展，形成了一套较为完整的体系。虽然在儒家学者中间，对乐的看法不尽相同，但总体而言，先秦儒家认为，"礼节民心，乐和民性"，就是让人民通过礼乐自觉完善自己的人格，由人的修身，到社会的和谐，再到政治的昌明，直至天下太平，全面反映了儒家对音乐社会功用的认识。

二、"中正平和，淡雅肃庄"
——佛教的"肃庄"音乐审美观

佛教由印度传入中国已有二千多年历史，大致经历了两汉、魏、晋，到南北朝有了较大发展，隋唐时，达到了鼎盛。据史料记载，唐代共有寺院四万多座，僧尼约有三十万人，汉译佛经已有两千多部、七千多卷。

东晋以后，僧徒们将深奥难懂的佛经译成通俗易懂的文体，向广大民众传教。唐代，佛教盛行，在寺院内经常举行

"俗讲"活动,即由两人主持,先由都讲①高唱一段经文,后由俗讲法师加以详解,这种韵散结合、唱讲合体的形式,循环进行,细致地宣唱佛法,开导众心,使广大民众在欣赏音乐中接受教义。

至南朝,江苏、浙江、四川等地的僧侣互相交流,传唱佛教音乐。尤其江、浙一带的僧侣,云游各地,传经诵唱。梁朝的建立者萧衍即梁武帝,"素精音律""思弘古乐",是一位有突出成就的佛教音乐家。他笃信佛教,创制佛曲,有《善哉》《天道》《仙道》《断苦轮》等十篇佛曲,皆述佛法的"正乐"。梁武帝开创用童声演唱佛曲,成立"法乐童子伎"来"倚歌梵呗"。当时在建康(今南京)造了500余所寺院,奏"正乐"、歌法言,倡导佛旨。

佛教音乐在中国的广泛传播,对各族人民的精神生活及文化艺术产生了深远的影响。

佛教音乐是直接为佛教服务的,它的功用与佛教活动紧密相关。从其内容与形式上可分两大类:一类称为法事音乐或庙堂音乐,主要是唱奏给佛、菩萨、饿鬼等非现实对象听的;另一类称为民间佛乐或民间佛曲,主要唱奏给现实生活中的佛教徒或一般人听。

① 古代学舍中协助博士讲经的儒生,选择高材者充之。魏晋以后,佛家开讲佛经,一人唱经,一人解释。唱经者称都讲,解释者称法师。

前一类在佛教仪典、道场忏法、朝暮课诵等场合使用，这类音乐大多古老典雅，"虚、远、淡、静"，颇有神圣之风。后一类则是以各地民间音乐为主，再赋予佛曲之意韵，因而具有一定的地方特色，即所谓"地分郑卫，声亦参差"。

佛教音乐有赞、偈（jì）、咒、诵等多种形式。佛教徒在举行仪式时所吟诵的声腔称为"梵呗"。南朝梁慧皎在《高僧传·经师篇》中说："天竺方俗，凡是歌咏法言，皆称为'呗'；至于此土，咏经则称为'转读'，歌赞则号为'梵呗'。"可见梵的吟诵声腔在中国早就有了。

据佛经所载，佛曲乐器有数十种之多，其中以钟、鼓、磬、木鱼为主，配以铃、拍板等打击乐器（佛曲中称为法器），演奏出清澈肃穆、不同凡响的梵音妙乐。在北方佛事中，有吹管乐器加入（如管子、笛、笙与打击乐器合奏），确有仙乐缥缈之感。

拍板

佛教音乐与儒家音乐有着许多相似的地方，都把"中正""平和""淡雅""肃庄"作为基本原则。儒家主张以礼制乐，"乐"要为"礼"服务，音乐要服从政治。而禅师也把音乐视为弘扬佛法的舟楫、宣传法理的利器。禅宗主张只要悟得自性，就能达到成佛境地，是一种既入世又出世的人生态度。

古代文人追求心地静寂，力图摆脱羁绊，追求精神和创作的自由，在客观上推动了传统音乐的发展，使传统音乐从实用价值的局限中解放出来，主要表达创作主体的思想感情。例如古琴演奏，它是最具中国传统特色的音乐艺术之一，强调以操琴者自我为中心的感受，抒发琴师内心的情怀。

禅宗认为，音乐家在创作过程中，或者把自己幻想成作品中的事物，或者酒酣操琴，任乐思奔涌，目的都是为把主观思想感情移入客体，使主客体双向交流。禅宗把这种心相，叫作"物我同化"。

"物我同化"或"物我两忘"，最终是要达到超凡脱俗的境界。总之，禅宗强调"心"的作用，音乐创作离不开人的心灵。禅宗音乐理论的提出，对中国传统音乐主体精神影响深远。

禅宗是佛教在中国的一个流派，其核心教义是明心见性、顿悟成佛、天然佛性、无为解脱。禅宗重视"心性"与

"顿悟"，认为追求佛的境界的人，只要自心洞察、明心见性，便会超凡入圣而成佛果。因此，禅宗音乐思想的特点是"以心感物"，认为心性对于音乐的感受是很重要的。

禅宗所谓"一默如雷"，主张在沉默处倾听震耳雷鸣，就是靠心的力量，以心听无声。白隐禅师要禅僧去听一只手的声音，就是这个道理。禅宗认为，大自然无限深广、意境悠远，只要用心倾听，就能进入超知性、超功利的精神境界。受禅宗影响的音乐都追求"万籁此皆寂，唯闻钟磬音""此曲弹未半，高堂入空山"的"禅境"。

三、"天道自然，大音希声"
——道教的"自然"音乐审美观

中国古代哲学关于"天"有两种观念：一种是"天道自然"，天即自然。例如老子所言："人法地，地法天，天法道，道法自然。"（《道德经·二十五章》）这种天人关系，实际就是人和自然界的关系。另一种叫"天命观"，认为"天"有意志，所谓"先王有服，恪谨天命"（《尚书·盘庚上》）等。

道家追求音乐与自然的和谐一致、人与宇宙的和谐一致，反对束缚人性、束缚音乐，要求音乐抒发人的"天真"、自然的性情，追求人的自由、音乐的解放。《庄子·齐物论》提出以"人籁、地籁、天籁"为音乐之本。"天籁"就是自然，强调顺应天性的"天人合一"的音乐观。阮籍在《乐论》中也强调了"自然一体"。

道家是先秦时期的一个思想派别，以老子、庄子为主要代表。道家思想崇尚自然，同时主张清静无为，反对斗争。

"大音希声"是老子的音乐观点，是对当时自然音乐观所做的一种哲学升华。其中的"大"与道家之"道""自然""无为"等概念均可相通。所谓"大音"，指自然状态之音，"大音"可理解为"天籁"。"听之不闻，名曰希"，意思是说，听它听不到，把这个声音叫作"希"。"大音希声"实际上有两层含义：一层含义是说最高最美的音乐是与"道"相符的音乐，亦即天然、天成的非人为的音乐——"天籁"之声；另一层含义是说音乐的本质是超感性的、无声的。

被奉为道教教祖的老子，是春秋时期一位伟大的思想家，他认为"天下万物从无到有"。道，具有"有"和"无"两个方面，但"无"高于"有"，因而无形的道，是无法用语言来说清楚的。

庄子在老子"大音希声"的基础上，进一步提出了天

籁、地籁、人籁、天乐、至乐，以及"天地有大美而不言""澹然无极而众美从之""以天合天""既雕既琢，复归于朴"等一系列观点，从而把古代自然音乐观提到了一个新的哲学高度。

庄子的音乐核心概念是"天"。"天地有大美而不言"，最高最美的音乐是"天乐""天籁"，这就是道家的天人一体、天人合一之意。《庄子》中有不少篇讲到人与天的关系。在这个问题上，庄子继承了孔子的宿命论倾向，抛弃了强调人事的思想，同时否定了老子所承认的人在自然中的地位，从而建立了自己的伦理道德观。庄子在《山木》中说："有人，天也，有天，亦天也。"意思说，有人类，是出于自然；有自然界万物，也是出于自然。但人是不可以改变天的。他主张回归自然本性，回归到纯真无为的状态。

中国传统艺术家大多对自然怀有亲切的感情，就像嵇康在《四言赠兄秀才入军诗十八首》中第十四首所写：

"目送归鸿，手挥五弦，俯仰自得，游心太玄。"

意思是说，一面仰视飞鸟，一面挥手弹琴，手眼并用，无不自如。中国传统音乐重视表现人对自然的观照与体验，重视表现"天人合一"，与老庄自然音乐观的影响是分不开的。毫无疑问，庄子是中国古代自然音乐观的杰出代表之一。

早期道教音乐清雅馨淡、深沉明朗的神韵，充满着幻影奇想，所以有人称之为"仙乐"。它具有壮阔灿烂和飘逸淡雅之美，既能展现出色彩缤纷的神仙世界，又可倾诉岩栖幽居之士的情怀。

道教音乐中无论唱诵吟咏或器乐演奏，都与队列行进、步罡（gāng）踏斗、叩拜舞蹈等紧密配合。法事之前有序曲，法事结束有尾声，具有一套较完整的形式。所用乐器，丝竹管弦俱全，尤其打击乐的钟鼓磬，奏出浓郁的韵味。有时丝竹声声余音绕梁，使人如入缥缈之境；有时则钟鼓齐鸣，气势恢宏，以此来召神遣将，镇邪驱魔。

道教音乐是经过长期的积累而成的。斋醮科仪活动继承了古代巫祝"巫以歌舞降神"的传统。

北魏的寇谦之写了《云中音诵新科之诫》，改道教直诵为音诵，加强了歌唱成分；晋代出现"步虚声"，原称"步虚词"，相传建安时期诗人曹植游山时忽闻空中有诵经声，声调悠扬，清丽优美，模拟写之。这种仿佛仙乐的"步虚词"为后人所赞颂。"步虚词"还成为文学中一种专门的体裁形式。南北朝时期，斋醮科仪必定唱奏步虚。

唐代道教盛行。唐玄宗吸收《婆罗门》等曲调改编成的《霓裳羽衣曲》，在法曲中地位甚高。《霓裳羽衣曲》即《霓裳羽衣舞》，是唐朝大曲中的法曲精品、唐歌舞的集大成之

作。白居易加以赞扬:"千歌百舞不可数,就中最爱霓裳舞。"它是音乐舞蹈史上的一颗璀璨的明珠。可惜的是,《霓裳羽衣曲》于安史之乱后失传。在南唐时期,李煜和大周后将其大部分补齐,但是金陵城破时,李煜又下令烧毁了它。到了南宋年间,姜夔发现商调霓裳曲的乐谱十八段,这些片段还保存在他的《白石道人歌曲》里。

唐代把道教音乐纳入宫廷燕乐,称为"道曲"。据《新唐书·礼乐志》记载,玄宗诏道士司马承祯制《玄真道曲》、茅山道士李会元特制《大罗天曲》,还请工部侍郎贺知章制《紫清上圣道曲》,等等。唐玄宗精通音乐,深谙音律,曾在天宝十年四月,"于内道场亲教诸道士步虚声韵"。

宋代的一部道教音乐文献《玉音法事》,记载了东晋以来历代流行并流传下来的部分道乐和北宋真宗(赵恒)与徽宗(赵佶[jí])所制的数十首道词,是北宋时期道门举行斋醮仪式时吟咏赞颂的范本,用"声曲折"方式记谱,注重四声音韵,标明唱和关系,记录曲调。可惜现在还未能将"声曲折"谱清晰地译出来,只能视其大致轮廓,凭乐工们的经验予以灵活运用。但其唱词文学性极高,又很优美舒展。曲调和唱词结合巧妙,或步虚缥缈,或悠扬明快,使人仿佛进入瑰丽的神祇世界。

南宋以后,流传颇广的道情戏在唐代道曲基础上演变而

成，可算是道教音乐的一个分支。道情戏是徒歌形式，渔鼓简板伴奏。原先是以道教故事为内容，后为民间故事、神话、传奇所替代。又因与各地民间音乐相结合，发展出不同的艺术风格，如陕北道情、湖北渔鼓等。道情戏中较有影响者，是郑板桥的《道情》十首，内容大多是赞颂渔翁山樵等不慕虚荣、不争名利、与世无争的生活。手拍渔鼓，口唱道情，曲尽其妙，好不逍遥自在。

明清之际，道教音乐渐趋民间化、通俗化，曾有"合乐笙歌，竟同优戏"的记载。尤其江南一带，斋醮活动中常加入江南丝竹、戏曲音乐、粗细十番锣鼓等。清末以后，甚至可以脱离宗教活动而成为纯粹的艺术表演。所以，对道士的艺术素养，演奏、演唱技巧要求更为全面。有研究认为江苏无锡的华彦钧（阿炳）就是一位出色的道教音乐家，其创作、演奏的二胡曲《二泉映月》，音调来源于道家的唢呐曲。

古代儒、道、佛三家都持"天人合一"的自然观，对中国传统音乐文化影响深远。从这一自然观出发，古人认为音乐艺术创造于物我互通、心物交感之中，"天人合一"因此成为中国古代音乐的最高审美标准。要想得中国民族音乐的神韵，对中国古代音乐文化内涵的领悟和欣赏是必不可少的。

第三章·
韵味悠长——中国音乐的赏析

夫乐者,乐也,人情之所必不免也,故人不能无乐。乐则必发于声音,形于动静;而人之道,声音、动静、性术之变,尽是矣。故人不能不乐,乐则不能无形,形而不为道,则不能无乱。

——《荀子·乐论》

一、"思无邪"——民歌

民歌，也就是人民之歌。它起源于或流传于一个国家或地区的老百姓中间，并成为他们独特文化的一部分，是民间文学的一种。其特点如下：口头创作，口头流传；不受某种专业作曲技法的支配，不借助记谱法或其他手段；不体现作曲者的个性特征，带有浓郁的地方色彩和民族风格；在流传过程中不断经过集体的加工。它最真实、直接地反映了人们的思想感情和不同时期的生存状态，具有强烈的现实性，是各民族文艺中的一个重要组成部分。

"民歌"这个词出现得比较晚，据说是"五四"新文化运动时才有，在过去被称为"歌""谣""辞""声""曲""调""令"或"风"。

原始的民歌，同人们的生存斗争密切相关，或表达征服自然的愿望，或再现猎获野兽的欢快，或祈祷万物神灵的保佑，它成了人们生活的重要组成部分。随着人类历史的发

展、阶级的分化和社会制度的更新，民歌涉及的层面越来越广，其社会作用也越来越重要了。

《诗经》，是我国最早的一部诗歌总集，大约作于周代初年至春秋末期，共分《风》《雅》《颂》三部分，其中的《风》，号称"十五国风"，是我国古代最早的民歌选集。它汇集了从西周到春秋500多年间，流传于北方15个地区的民歌。除此之外，战国时的《楚辞》《九歌》，秦汉时的乐府，隋唐时的变文，宋元时的曲、令，明清时的俗曲等，都应该被视为民歌。中国一向重视民歌的收集整理，除了以上提到的，还有宋朝郭茂倩的《乐府诗集》，明朝冯梦龙的《山歌》，清朝李调元的《粤风》、华广生的《白雪遗音》、王廷绍的《霓裳续谱》、蒲松龄的《聊斋俚曲集》等，都是不同时期的集民歌大成之作。

《风》号称"十五国风"，分为《周南》《召南》《邶》《鄘（yōng）》《卫》《王》《郑》《齐》《魏》《唐》《秦》《陈》《桧》《曹》《豳（bīn）》，就是从不同地区采集而来的民歌。现在我们把这些东西当作中国古代文学作品来讲授、学习、欣赏，其实在当时都是能够演唱的。《史记》中说，"三百五篇，孔子皆弦歌之"。意思是说孔子能够将这三百多首诗篇，边弹（琴）边唱地表演出来。

《国风》中的民歌，大都揭露了统治阶级的剥削实质，表达了被剥削阶级的反抗思想和斗争精神。如《伐檀》，它以辛辣的语言讽刺和诅咒了剥削阶级的不劳而获；在《硕鼠》中，更把剥削阶级比作贪得无厌的老鼠，刻画出劳动人民对奴隶主的切齿痛恨和对于"乐土""乐园"的向往。

在春秋时期，楚国的民歌已经十分繁荣。《楚辞》句式活泼，有时使用楚国方言，在节奏和韵律上独具特色，全书以屈原作品为主，其余各篇也都承袭屈赋的形式，感情奔放，想象奇特。《楚辞》中的不少作品，充满了热爱祖国和人民的感情，富有浪漫主义色彩。

西汉时期，汉武帝设立了一个音乐管理机构——乐府，从事民歌的搜集和整理。收入乐府的歌谣，被称为"乐府诗"或"乐府"。这些乐府民歌，多以描写民间疾苦为主要内容，直接道出了人民的爱憎，揭露了封建社会的种种矛盾。这一时期的民歌在形式上已发展为长短句和五言、七言体，并开始加进了乐器伴奏，《孔雀东南飞》等长篇叙事民歌的产生，标志着这一时期的民歌在不断发展和日臻成熟。

唐代民歌的创作也相当繁盛。李隆基登位，杨玉环得宠，她的姊妹都被封为夫人，虢国夫人觐见李隆基时，"却

第三章 韵味悠长——中国音乐的赏析

嫌脂粉污颜色,淡扫蛾眉朝至尊",谣曰:"遂令天下父母心,不重生男重生女",因为"男不封侯女作妃,看女却为门上楣"。

到了南宋,民间产生的讽刺性歌谣就更多了。南宋的统治阶级贪污腐化,玩弄政权,有民歌讽刺道:"若要官,杀人放火受招安;若要富,跟着行在(皇帝所到的地方)卖酒醋。"可谓一针见血。

到了元明时代,人民的痛苦越来越深了。人民作歌道:

说凤阳,道凤阳,凤阳本是个好地方,自从出了个朱皇帝,十年倒有九年荒。

朱皇帝是指明朝开国皇帝朱元璋。

进入明清时代,我国的封建制度面临崩溃,阶级矛盾和民族矛盾日益尖锐。这一时期,产生了大量的具有民主性和进步性的民歌。如明代民歌:

吃闯王、穿闯王,闯王来了不纳粮。盼星星、盼月亮,盼着闯王出主张。

闯王李自成是明末农民起义领袖、杰出的军事家。1644

年正月，建立大顺政权，年号永昌。同年3月18日，攻克北京，推翻明王朝。

清朝晚期，人民清醒地看到，统治阶级昏聩贪婪，这是招致外侮、陷国家于半殖民地半封建社会境地的主要原因。在那悲惨的年代，老百姓连温饱都不可得，所以有了这样的歌谣：

> 天子坐金銮，朝政乱一团，黎民苦中苦，乾坤颠倒颠，干戈从此起，休想太平年。

中国共产党的诞生让灾难深重的中国人民看到了新的希望、有了新的依靠，这也赋予了民歌新的生命，民歌创作进入了一个崭新的时期，劳动人民翻身当家做了主人。美好的前景，展现在人们的眼前，这正像一个人在爬过艰难险阻的沙漠后，突然看到了碧波万顷的大江大河。人们激动了，歌声不断从心头流出来。人们用歌声唱出了对党、对毛主席、对新生活的无限热爱。《东方红》《咱们的领袖毛泽东》《浏阳河》《八月桂花遍地开》等传世之作如雨后春笋般涌现。

我国民歌的曲调丰富多彩，有节奏鲜明的劳动号子，有优美抒情的山歌，也有流丽畅达的小调。

第三章 韵味悠长——中国音乐的赏析

【"前呼后应,一唱众和"——劳动号子】

劳动号子起源很早,《淮南子》一书中有这样的记载:"今夫举大木者,前呼'邪许',后亦应之,此举重劝力之歌也。"号子是人们在劳动过程中编唱并直接为劳动服务的民歌,其功用首先是统一劳动步调。从实用意义来说,劳动号子能协调紧张的劳动节奏、释放身体负重的压力、振奋劳动者的精神。所以它的基本特点是坚实有力、粗犷豪迈,音调简洁、节奏鲜明,与劳动形态保持一致。换言之,做某种活计时有什么样的节奏特点,配合着这种活计所唱的劳动号子就应有什么样的节奏特点,所以劳动号子的另外一个特点就是工种性强。例如,打夯时唱的号子,要求节奏规整有力;挑担时唱的号子,要求节奏短促轻捷;在风平浪静的情况下唱的划船号子,节奏悠长舒展,旋律逶迤起伏。

一般来说,号子有以下五种:搬运号子(包括装卸、挑抬、推车等),工程号子(包括打夯、建房、采石等),农事号子(包括车水、打粮等),船渔号子(包括行水、打鱼、船务等),作坊号子(包括盐工、榨油、制麻等)。

《黄河船夫曲》是一首当年曾经给了冼星海创作《黄河大合唱》灵感的民歌。严格地说,它不是典型的劳动号子,虽然是劳动时演唱的歌曲,但劳动者是黄河岸边的"摆渡

五音绝响：
中国音乐的故事

人"，有客人上得船来，他便撑船去对岸。这种劳动比较个人化，节奏性也不强，有些随心所欲，劳动气氛也比较缓和，更不需要由一人领唱而众人和唱来统一劳动节奏。这首歌的歌词是极简单、看似不合逻辑的问答，可就是在这简单的问答中，一种苍凉的、亘古不变的、人们对大千世界之究竟的探寻，本能地流露出来了。它与初唐陈子昂的"前不见古人，后不见来者。念天地之悠悠，独怆然而涕下"有异曲同工之妙。这种"不屑精雕细琢，往往气味雄厚"的做法，在民歌中是比较多见的。这首歌的曲调更是简单，如果我们将全曲分为七句的话，中间的五句是完全的重复，全曲也基本上只用了四个音，但听起来音乐的张力很大，最后一句有一个五度跳进，突然将旋律转到了新的调上，令人耳目一新。

（朗诵词）
朋友！
你到过黄河吗？
你渡过黄河吗？
你还记得河上的船夫
拼着性命和惊涛骇浪搏战的情景吗？
如果你已经忘掉的话，

那么，你听吧！

（歌词）

咳哟！划哟~~

划哟，冲上前！划哟，冲上前！

咳哟！咳哟！

乌云哪，遮满天！

波涛哪，高如山！

冷风哪，扑上脸！

浪花哪，打进船！

划哟~~

咳哟！

伙伴哪，睁开眼！

舵手哪，把住腕！

当心哪，别偷懒！

（念）拼命哪，

莫胆寒！

咳！划哟！咳！划哟！

咳！划哟！咳！划哟！

不怕那千丈波浪高如山！

不怕那千丈波浪高如山！

行船好比上火线，

团结一心冲上前！

咳！划哟！咳！划哟！

咳!划哟!咳!划哟!

咳哟!咳哟!

划哟!划哟!划哟!

划哟,冲上前!划哟,冲上前!划哟,冲上前!

划哟!咳哟!咳哟!

(笑声)哈哈哈哈~~

【稍慢从容】

我们看见了河岸,

我们登上了河岸,

心哪,安一安,

气哪,喘一喘。

回头来,

再和那黄河怒涛

决一死战!决一死战!

决一死战!

决一死战!

咳哟!划哟!

嘿!划哟!

嘿!嘿!

【"无奈孤舟夕,山歌闻竹枝"——山歌】

所谓山歌,就是"山野之歌"。唐代诗人李益有"无奈

孤舟夕,山歌闻竹枝"的诗句,这可能是"山歌"一词见诸文献的最早记载。

山歌产生于辽阔宽广的大自然之中,是人们上山砍柴、田间劳动、山野放牧、行脚或小憩时,为了抒发内心的感情或是向远处的人遥递情意、对答传语而即兴编唱成的。山歌声调高亢、嘹亮,节奏较自由,是直畅自由、抒发感情的民歌。

山歌分为北方山歌和南方山歌两大类。北方山歌主要分布在西北地区,西北山歌大多集中在几个歌种之中,包括陕北的"信天游",甘肃、宁夏、青海的"花儿",内蒙古西部的"爬山调",山西西北部的"山曲"等。南方山歌比北方普遍,几乎各地都有,大多以地名称之,如江浙山歌、湘鄂山歌、西南山歌,以及客家山歌、田秧山歌等。

山歌的声调高亢嘹亮,常用上扬的自由延长音来抒发感情,乐段结构较简单,乐句内容的结构变化手法较多,擅长表现热烈、爽快、坦率、真诚的情绪与性格。一般来说,南方山歌的风格秀丽悠扬,北方山歌则粗犷豪放,这应该与自然环境(包括山川和气候)、人情习俗、文化传统、方言土语等都有密切的关系。

"花儿""少年",这两个词使我们再一次叹服古人在词汇使用上的创造性和丰富的想象力。不明内情的人,怎么也

想不到这居然是青海、甘肃、宁夏一带的人对自己日常所唱歌曲的称呼。为什么这样叫,从什么时候开始这样叫,说法不一,也无从确考,但从乾隆年间当地诗人吴镇的诗句中有"花儿饶比兴,番女亦风流"的描写看,其起源当不晚于明代。歌词中常把女子称作"花儿",把小伙子称作"少年",这也可能就是把这种山歌形式命名为"花儿"或"少年"的原因吧。

"花儿"流传的地区,聚集着众多民族。一个歌种在众多的民族中传唱,这种情况是不多见的。这里是陇中高原,周围有贺兰山、六盘山、祁连山和日月山。"花儿"的种类繁多,不同的流传地区、不同的传唱方式,造就了不同的唱词叙述方式,形成了不同的音乐特征。它们大致可被划分为两个系统:流传在甘肃洮河流域的称为"洮岷花儿",比较重叙事性;流传在黄河湟水流域的称为"河湟花儿",具有较强的抒情性。

"花儿"共同的基本格调是高亢、嘹亮、悠长、爽朗,音韵和谐,情真感人,雅俗共赏,回味无穷。无论是唱词,还是曲调,演唱时都可以即兴发挥。"唱花儿"(或者称"漫少年")是有很多规矩的。要熟悉"花儿"的特点和唱词的含义,并且能够较灵活地运用;音域要宽广,要唱出抑扬顿挫之感;为确切地表达含义,有时需要声音高亢、嘹亮,有时需要

低沉、缓慢，还不时地需要假声过渡；另外，"花儿"吟唱时还特别讲究运气和手的姿势。由于"花儿"起源于男女情歌，所以一般情况下不能在长辈面前吟唱。这样一来，户外便成为"花儿"的集散地。因此"花儿"也被称为"野曲"。

我国的西北地区有一个特别的节日，叫"花儿会"，是指专门的民间歌唱集会，每年从春季到夏末，在西北各地先后举行。较早的如甘肃岷县在农历三月初三；较晚的如甘肃宕昌县在农历七月十九日。一般是在农闲的时候与庙会活动相伴进行，所以农历的五、六月间是"花儿会"的最盛期。会期长短不一，与会者少则数百，多则数万。每到会期，男女老少身着新衣，打青伞，执彩扇，前往对唱赛歌，昼夜不息。有的歌会，进行期间还要在方圆几十里的地方转移几次，不仅在会场中对歌，在转移会场的途中还有以马莲绳拦路对歌的。对歌一般以"歌帮"（即歌唱小组）为单位进行，每一个歌帮至少四人，其中必定要有一位才思敏捷者当"串手"，随机进行编词，另外几位专司歌唱。歌会中的歌唱程序也是有讲究的，如敬酒、赠礼、祝愿、辞别等都要穿插在演唱内容中。除了"花儿会"，平日里"花儿"的传唱多在清明、芒种两季拔草或脚夫在山野运货等劳动场合中。

【"市井小曲、俚巷歌谣"——小调】

我国地域辽阔、历史悠久、民族众多，流传下来的小调数量自然也多。在民歌的大家族中，小调这个百花园，一向姹紫嫣红，姿态万千，芳香四溢。

小调又称小曲、俚曲、市俗小令、俗曲、时调、丝调、丝弦小唱、村坊小曲等，是一种广泛传播于城镇集市，经过较多艺术加工，曲体较为均衡，节奏规整，曲调细腻委婉的民歌体裁。

小调的唱词简洁含蓄，旋律曲折，不像号子、山歌那样直率地表述情意。与号子、山歌相比，小调在传唱环境、传唱阶层以及艺术功能等方面，是有些不同的。小调所唱的题材十分广泛，从婚姻情爱、离愁别绪、风土民俗、世态人情、娱乐游玩至自然常识、历史故事、民间传说等，无所不包。

民间小调的产生源远流长。春秋战国时期，吴、越、荆、楚等地盛行的一种清唱，到了汉代发展成为深情舒展的"相和歌"，至魏晋六朝和隋唐，乐府民歌中集结了许多优美抒情的小调。在中华文明川流不息的历史长河中，民间小调时起时落，推动着中国民间文学及民间歌曲的发展。现在流传的许多小调也是历史发展的见证。比如我国流传最广、影响最大并传唱至今的江苏扬州小调《月儿弯弯照九州》，据

明代文学家、戏曲家冯梦龙考证，产生于南宋年间。这首小调，也是论证中国音乐史的重要材料。

旧曲填新词也是小调的常见现象。因为小调结构方整，旋律流畅，易记、易学，所以常常用来填词传唱。如流传颇广的电影《马路天使》中的《四季歌》，就是作曲家贺绿汀运用民间小调《哭七七》改编而成的。众所周知的颂歌《东方红》，是根据陕北绥德、米脂一带流传的小调《骑白马》填词而成的。

《茉莉花》是一首流行全国的小调，有各种各样的变种，有的是出自一个母体，而有的则风马牛不相及。要说流行最广泛的，恐怕还得属江浙一带的江苏民歌《茉莉花》。它旋律委婉，波动流畅，感情细腻；通过赞美茉莉花，含蓄地表现了男女间淳朴柔美的感情。

意大利作曲家普契尼创作的歌剧《图兰朵》，以中国元朝为背景，虚构了一位美丽而冷酷的公主图兰朵。普契尼把《茉莉花》作为音乐主题，贯穿全剧，并在剧中的女声合唱中用了它的全部曲调，加上剧中的角色全都穿着元朝服饰，这样就使一个完全由外国人编写和表演的中国故事，有了中国的色彩和风味。该剧在意大利首演，取得了很大成功。从此，中国民歌《茉莉花》的芳香，随着这部经典歌剧的流传飘得更广更远了。

二、"负鼓盲翁正作场"——曲艺

中国音乐是丰富多彩的。在这个多民族的大家庭中,几乎每个民族都有属于自己的曲艺艺术。在漫长的历史岁月里,曲艺艺术深深地植根于老百姓的生活之中,人们的悲欢离合、喜怒哀乐,无不依托这种手段进行表达。

从一千多年前的"俗讲""变文",到宋元时期的瓦舍、勾栏、诸宫调,再到今天的大鼓、弹词、坠子、时调、牌子曲,曲艺就像一棵常青树,成为中国传统音乐的重要组成部分。再加上戏曲音乐,形成了中国传统音乐的特色。这个特色在世界上是独一无二的。

曲艺作为一种艺术活动,追溯其源,有人认为应出自古代宫廷中的俳优。俳优是专为宫廷演出的民间艺术能手,艺术活动包括歌、舞、乐、优四项,说故事、讲笑话也是重要的一门。

到了隋唐时期,随着佛教的兴盛,僧人们在宣扬佛法时,为了招徕听众,常用讲唱的方式讲佛经,便出现了"俗讲"。与"俗讲"同时流行的民间说唱技艺还有"变文",讲唱民间传说、英雄事迹。从韩愈的《华山女》一诗和晚唐吉师老的《看蜀女转昭君变》一诗中,不仅可以看出"俗讲"

在唐代演出的盛况，还可以了解在唐代已有女艺人在讲唱"变文"。

"转"是婉转之意，形容唱得好听；"变"是指变文。这可能就是我们今天仍在使用的"转变"一词的来历。

到了宋代，专事讲唱之事的人水平已经是很高的了，他们"幼习《太平广记》，长攻历代史书"，有相当不错的文化艺术修养，得以"只凭三寸舌褒贬是非，略转万余言讲论古今"。元、明、清时期，先是盛行词话，如《金瓶梅词话》《大唐秦王词话》等，从文体上看，与我们今天的大鼓、弹词是很近似的。到后来，道情、莲花落、霸王鞭、二人转、子弟书、八角鼓等陆续出现，曲艺舞台真正繁荣发展的时期到来了。

曲艺是各种说唱艺术的总称。曲艺音乐是指曲艺中的唱腔与伴奏部分，它有两种表现方式：一是有说有唱；二是只唱不说。常由一人演唱，多则三五人。演出形式简便灵活，以第三人称的叙事为主，第一人称的代言为辅，具有"一人多角"（一个演员出演多个角色）的特点，并自兼乐器，略带表演动作来演述故事、塑造人物、表达思想感情。

曲艺的主要艺术表现手段（说唱）体现在异彩纷呈的地方语音上。因地而异的地方语音是构成各个曲种不同风格的基因。地方语言那沁透泥土芳香的语音、声调给人以无限亲

切的美感。这种美感,是千百年来社会生活在历史进程中熔铸于人们心灵之中的,它能唤起人们心灵上美的共鸣。

据统计,中国的曲艺曲种约有四百个,传统曲目所表现的题材与传统戏曲剧目基本相当。比如列国、三国、两宋、水浒、红楼、目连、木兰、秋胡、董永等故事,都是共存于传统的戏曲与曲艺之中的。在长期的发展过程中,两者也相互借鉴,相辅相成。更由于曲艺的简便易行,或一副竹板儿,或一面书鼓,或一把弦子,不要化装彩匣,不要行头衣箱,有舞台能唱,没有舞台也能唱,戏曲不到之处或不到之时,仍能听到曲艺的声音,看到曲艺的身影。

曲艺根据流传地区、伴奏乐器、演唱方式的不同,被分成若干个类别,如弹词类、鼓词类、牌子曲类、琴书类、道情类、走唱类等。

【苏州弹词】

弹词是"弹唱词话"的简称。苏州弹词的历史相当悠久。苏州弹词发源并流行于苏州地区,用苏州方言说唱,是江、浙、沪一带最重要的曲种。自明代末年以来,弹词在苏州地区经过长期的衍变和发展,逐步在民间奠定了坚实的基础。弹词的主要艺术手段是"说、噱、弹、唱"。

"说"融合叙事与代言为一体,既可表现人物的思想活

动、内心独白和互相对话，又能以说书人的口吻进行叙述、解释和评议，不受时间、空间的限制。

"弹"和"唱"是以三弦、琵琶为主要乐器，自弹自唱，互相伴奏，互相烘托。

在说、弹、唱的同时，运用嗓音变化、形体动作和面部表情的变化等来创造各种角色，穿插轻松诙谐的"噱"头，使苏州弹词成为一种高度发展的综合性说唱艺术。

它的主要艺术特色是"理""味""趣""细""奇"。理，是指情节的合情合理，深刻真切；味，是指曲折含蓄，回味无穷；趣，是指妙趣横生；细，是指细节生动，刻画入微；奇，是指结构奇巧，引人入胜。

弹词的唱篇一般为七字句式，有时酌加衬字，讲究平仄格律，按苏州语音押韵。苏州弹词的主要伴奏乐器是三弦和琵琶，但有时为了增强伴奏气氛，也可适当加二胡、阮及小型打击乐器。乐器均由演员兼奏，自伴自唱。

最为直观的弹词表演形式的区分是在表演人数上，有单人表演（单档）、双人表演（双档），还有三人表演（三档）等。而且弹词一般较多演唱一些篇幅较长的书目，有很多演出，每天如果唱一回的话，甚至可以连续唱两三个月才能演出一部完整的书目。其传统书目广为流传者有《三笑》《玉蜻蜓》《描金凤》《白蛇传》《珍珠塔》《落金扇》《双珠凤》等。

【京韵大鼓】

大鼓，又称鼓书，是中国土生土长的民间文艺，在北方广为流传。主要曲种有京韵大鼓、西河大鼓、梅花大鼓、乐亭大鼓、东北大鼓等数十种。流行于中国北方的广大城镇与乡村。大鼓表演一般多为演员一人自击鼓、板，搭配乐队伴奏演唱。主要伴奏乐器是三弦，另外还会搭配四胡、琵琶、扬琴等。

演员自己敲击的鼓，也称书鼓，扁圆形，两面都蒙了皮，放在鼓架上（鼓架依不同曲种有高矮之别），以单鼓签（竹制）敲击。板有两种，一种由两块木板（多以檀木制成）组成；一种由两块半月形的铜片或钢片组成，俗称"鸳鸯板"或"犁铧（huá）片"。

大鼓的文学脚本称为鼓词，基本为七言或十言的上下句体。作品（即曲目）有短篇、中篇、长篇之分。人们往往称唱短篇为唱大鼓，唱中、长篇为唱大鼓书。大鼓的唱腔音乐结构为板腔体，唱腔曲调多源于流行地的民间音乐及地方小调，并用当地方言语音演唱。音乐唱腔是区别不同大鼓曲种的主要标志。

京韵大鼓是清末的产物，原称京音大鼓，是由河北省沧州、河间一带流行的木板大鼓改革发展而来的。最后形成于

天津、北京两地,其后广泛流传于河北省和华北、东北的部分地区。河间的木板大鼓历史悠久,以演唱长篇大书为主,兼唱一些短篇唱段。传到天津、北京的时候,因为其土腔土调,曾一度被称为"怯大鼓"。

原来,河北省河间府的贫苦农民打板击鼓,农闲时在乡村庙会里说说唱唱,以此来换得微薄的生活来源。

20世纪初,刘宝全来到北京演唱以后,为适应听众的欣赏习惯,改以北京的语音声调来吐字发音,同时吸收了码头调、京剧的唱法,创制新腔,专唱短篇曲目,一时被尊为"鼓界大王"。与刘宝全同时的京韵大鼓艺人还有张小轩、白云鹏,他们各自形成了独特的艺术风格,创立了民国初年早期京韵大鼓的三个重要流派。继起的有白凤鸣、骆玉笙等,早期都宗法刘宝全的唱法,后来根据各自的嗓音条件,综合各派之长,形成了以苍凉悲壮见长的"少白派",和以音域宽广、抒情色彩浓郁见长的"骆派"。

【单弦牌子曲】

单弦牌子曲产生于北京,又称单弦。原是清乾隆、嘉庆年间,在北京的满族旗籍子弟中流行的"八角鼓",这是一种既能自娱、又能娱人的演唱形式。

八角鼓是满族的一种小型打击乐器，鼓面蒙蟒皮，鼓壁为八面，七面有孔，每孔系有两个铜镲片，以手指弹鼓或摇动鼓身使铜片相击而发出声音。演唱时，演员手持八角鼓，故又称"唱八角鼓的"。

据传说，八角鼓是由满族八旗的八位首领各献一块最好的木料镶嵌而成，它的八个边象征着满族八旗的团结。八木相拼而得八角，所以叫作"八角鼓"。

单弦的演出形式最初是一人手持八角鼓击节演唱，一人以三弦伴奏而得名，当时称"双头人"，也有自弹自唱的。清光绪六年（1880年）前后，有旗籍子弟司瑞轩（艺名随缘乐）自编曲词，自弹自唱于茶馆，贴出的海报上写着"随缘乐一人单弦八角鼓"。自此，这种演出形式才以单弦的名称作为一个独立的曲种传开。如今能见到的最早的单弦曲词，是清嘉庆九年（1804年）华广生所编《白雪遗音》卷三中之《酒鬼》。

单弦牌子曲的早期曲目以反映清代北京社会生活风貌的为多；也有一些曲目改编自戏曲故事；更多的则是根据《聊斋志异》《今古奇观》《水浒传》等小说改编的曲目，以故事性强，刻画人物细致入微取胜。

三、"血气为之动荡"——戏曲

清末学者王国维将中国戏曲的特点概括为"以歌舞演故事也",是极其精辟的。中国的戏曲的确是一种综合性很强的舞台艺术样式。它的特点是将众多艺术要素以一种标准聚合在一起,这些要素主要包括:诗、乐、舞、美。诗指其文学;乐指其唱、念和文武场,就是唱腔和音乐伴奏;舞指其做、打,就是表演;美包括了舞台美术、服装、化妆等方面。而这些艺术要素在戏曲中都为了一个目的,即演故事;都遵循一个原则,即好听、好看。

戏曲与话剧,均为戏剧之属,都是要通过演员扮演人物,运用对话和动作去演绎故事情节。不同的地方在于,戏曲是运用音乐化的对话和舞蹈化的动作——"唱、念、做、打"——去表现现实生活的,使观众在不知不觉中拉开戏曲与现实生活的距离。而话剧的表演则要求尽可能地生活化,要最大限度地去弥合这种距离。

所以我们说,中国戏曲表现生活,运用的是一种"取其意而弃其形"的方式,离形而取意,得意而忘形,因此中国的戏曲舞台上才有了红脸的关羽、黑脸的包公、白脸的曹

操；有了长歌当哭、长袖善舞；有了无花木之春色、无波涛之江河、无丘壑之山川。

【昆曲】

元末明初，昆山腔兴起，又称昆腔、昆剧、昆曲。其兴盛并称霸剧坛的时间约230年。从明代隆庆、万历之交开始，到清代嘉庆初年，是昆剧艺术最光辉、成就最为显著的阶段，出现了"家家'收拾起'、户户'不提防'"的繁荣景象。

"收拾起"和"不提防"是当时非常流行的两出戏《千钟禄》和《长生殿》中的唱词。李玉创作的《千钟禄》又名《千忠戮》，讲述的是明初燕王朱棣起兵夺取其侄建文帝帝位的故事，其中《惨睹》一折中有一个曲牌〔倾杯玉芙蓉〕，首句就是"收拾起"。

洪昇创作的《长生殿》，讲述的是唐明皇李隆基与贵妃杨玉环的爱情故事，其中《弹词》一折中有一个曲牌〔一枝花〕，首句是"不提防"。

家家户户都在唱"收拾起""不提防"，可见当时昆曲之深入人心、流传广泛。

此时，剧作家的新作品不断出现，表演艺术日趋成熟，行当分工也越来越细致。从演出形式看，由演出全本传奇，

第三章 韵味悠长——中国音乐的赏析

变为演出折子戏。折子戏以其生动的内容、细致的表演、多样的艺术风格弥补了当时剧本冗长、拖沓、雷同的缺陷,给昆曲演出带来了生动活泼的局面。出现了一批生、旦、净、丑本行为主的戏,是观众百看不厌的精品。

汤显祖的"临川四梦"——《牡丹亭》《南柯记》《邯郸记》《紫钗记》,洪昇的《长生殿》,孔尚任的《桃花扇》,沈景的《义侠记》,高濂的《玉簪记》,周朝俊的《红梅记》,汪廷纳的《狮吼记》,徐复祚的《红梨记》,李玉的《一捧雪》《占花魁》,朱佐朝的《渔家乐》,朱素臣的《十五贯》,方成培的《雷峰塔》等,都出现在这一时期。

但是任何艺术均有自己的盛衰规律,昆曲也不例外。清代中期以后,昆曲便日渐衰落。原因是多方面的,而脱离群众,脱离现实,恐怕是主要的原因。

"花""雅"之争,也是昆曲没落的一个原因。乾隆五十五年(1790年),为贺乾隆皇帝寿诞,根据以往惯例,各地官员召戏班进入北京,三庆班、四喜班、和春班、春台班等四大徽班进京,使得这场"花""雅"之争,以花部的全面获胜、雅部的失败而告终。当然,"花""雅"并不是完全对立的,它们在争的过程中也有互相交流、吸收,使得地方小戏迅速发展。也正是由于这个原因,昆剧才被称为"百戏之师"。

【京剧】

京剧艺术广泛吸收中国古老戏曲艺术加以融合发展,在国内外具有深刻的影响。

自清代早期起,戏曲舞台已悄悄地发生了变化,这种变化主要表现为戏曲的民间化和通俗化。由于地方戏的兴起,昆曲与高腔有了来自民间的竞争者。乾隆五十五年(1790年),徽班进京,给京城观众耳目一新之感。徽调以其通俗质朴之气赢得了京城观众的欢迎,从此在京城扎下了根。

继徽班进京之后,湖北汉调艺人也于道光年间进京,与徽班艺人同台献艺,他们同徽调艺人一样唱皮黄腔,只是更具湖北风格。

徽、汉皮黄在京城合流,经过数十年的发展,终于形成了一种独具特色的皮黄腔——京剧。据考证,当时还没有"京剧"这个名字,到了辛亥革命前后,唱皮黄腔的剧团南下上海演出,为了打广告,便有了"京戏"之名。

京剧形成后不久,就在清同治、光绪年间,迎来了它的第一个繁盛期。京剧在宫廷内广受喜爱和重视,达官贵人的支持使京剧在艺术上越来越成熟。

20世纪初的新思潮极大地促进了京剧艺术的发展,优秀京剧演员层出不穷。这个时期也是京剧流派产生最多的时

期,如旦行的梅(兰芳)、尚(小云)、程(砚秋)、荀(慧生);生行的余(叔岩)、马(连良)、麒(麟童);净行的金(少山)、郝(寿辰)、侯(喜瑞);丑行的萧(长华)、马(富禄)等。每个流派的创始者都拥有一批数量可观的剧目,所以这个时期也是京剧文学的繁荣期。

当时的主要流派及代表剧目如下:

梅派戏,其特点为雍容华贵、歌舞并重,如《霸王别姬》《贵妃醉酒》《黛玉葬花》《天女散花》《宇宙锋》等;

尚派戏,以刚健雄美为表演特色,代表剧目如《昭君出塞》《双阳公主》《失子惊疯》等;

程派戏,其表演以外柔内刚为特色,演唱幽咽婉转、以音行字、如断似连,如《锁麟囊》《六月雪》《荒山泪》等;

荀派戏,以塑造小家碧玉、妙龄少女见长,如《红娘》《拾玉镯》《鸿鸾禧》《红楼二尤》《花田错》等;

裘派戏,裘盛戎是20世纪最有影响的京剧花脸演员,有"十净九裘"之称,他开创了一种韵味醇厚的京剧花脸演唱方式,重感情、重行腔,如《赤桑镇》《铡美案》《姚期》《连环套》等;

麒派戏,周信芳(麒麟童)是一位在京剧史上很有影响力的老生演员,他的表演刚健,嗓音沙哑但很有力度,善于表现身具正气之人,如《四进士》《坐楼杀惜》《义责王魁》

《海瑞上疏》等。

下面以京剧为例，来谈谈欣赏中国戏曲时应具备的一些基本知识。

行当

生行，指戏曲剧目中的男性形象，以面部化妆俊扮为其特点。根据其年龄、身份的不同可以分为老生、小生、武生等不同的种类。老生是指生行中的中老年形象，以戴胡须（即髯口）为其特点；小生是指生行中的年轻人形象，根据不同的表演特点，可分为扇子生、纱帽生、雉尾生、穷生、武小生等类别；武生是指生行中身具武艺者，又有长靠武生（表现大将）和短打武生（表现绿林英雄）之分。

旦行，指戏曲中的女性形象，可分为青衣、花旦、刀马旦、武旦、老旦、彩旦等类别。青衣又叫正旦，多表现那些端庄稳重的中青年妇女，以唱功见长；花旦多表现那些年轻活泼俏丽的小家碧玉或丫鬟，以做功和念白见长；武旦表现那些身具武艺的江湖女子或神怪精灵，多穿紧身衣服，表演上重翻打；刀马旦是表现那些女将或女元帅，一般要扎大靠，表演上重靠把工架；老旦则表现那些老年女性，用本嗓唱念，多重唱功；彩旦，有时将其归入丑行，主要表现那些滑稽或凶蛮的青年女子，动作和化妆都极尽其丑。

净行，指那些面部勾画脸谱的男性形象，有正净、副净、武净和毛净之分。正净也称"大面""铜锤"或"黑头"，所表现的人物多为举止稳重者，以唱功见长；副净也称"二面"或"架子花"，多表现性格豪爽者，或奸邪佞幸者；武净也称"武花脸"，多表现身具武艺者，以武打翻跌见长；毛净指戏曲舞台上钟馗、周仓、巨灵神等类人物，他们或为天神，或为身体畸形者，造型夸张，多需垫肩、凸臀，在表演上以工架见长。

丑行，指那些滑稽幽默或相貌丑陋的人物，有男性也有女性。男性多在鼻眼间勾画豆腐块状脸谱，故又称"小花脸"。有文丑、武丑、女丑之分。文丑指那些不具武艺的滑稽人物，脸谱勾豆腐块；武丑指那些身具武艺的滑稽人物，又称"开口跳"，表演上以跌扑翻打为其特色，亦重念白表演；丑婆子即女丑，饰演那些或滑稽或凶恶的老妇人，多表演夸张，语言风趣。

表演

其综合性表现在唱、念、做、打上。唱，是戏曲演出中剧中人物进行内心情感抒发或叙事的主要方式；念，是戏曲演出中人物间的对白或独白的总称，是一种诗歌化、音乐化的戏剧语言；做，是对戏曲演

员的身段、表情、气派、风度等表演的总称,是戏曲表演的主要组成部分,也是舞台行动的主要组成部分;打,戏曲的开打具有极强的舞蹈性、程式性和表现性,也多写意而非写实,有的表现两个人的对打,有的则是集体的战争场面。其写意性表现在舞台的布置上。

中国戏曲传统舞台用一句话概括,即为简约,也可以称之为写意。它没有繁复的舞台布景,没有炫目的舞台装置,有时有简单的桌椅,有时就是空旷的舞台。戏曲舞台上的桌椅按照不同的用途有不同的含义,有时桌椅即为桌椅,表现厅堂、书房、官府大堂、金殿等环境。有时桌椅则不是桌椅,桌子可以做床,可以做山;椅子可以做窑门,可以做井。桌椅具体指什么,起决定作用的是演员的表演。在某种程度上,它可以无所不指。

人物化妆的脸谱化也是写意性的表现之一。"公忠者雕以正貌,奸邪者刻以丑形",其目的在于"寓褒贬于其间耳"(王国维语),这说的就是戏曲脸谱。脸谱的象征意义总体来说是"红忠白奸",所以奸臣如曹操者多勾白脸,忠勇似关羽者多涂红色。此外,性情暴躁者多勾蓝脸,刚正无私者多用黑脸,喜者勾笑脸,愁者勾哭脸。

服饰则强调长袖善舞以突出其写意性。中国戏曲

服装基本上以明清服装为主要样式，同时参照表现故事的朝代给予一定的变化。它的写意性，表现在对季节、时代、地域等服装特点的忽略，而只考虑戏曲服装是否符合人物的身份、地位、年龄等与人物塑造相关的方面。

欣赏京剧，从音乐上讲，除了唱腔之外，还有一个重要概念就是文武场，也就是伴奏乐器。乐队中，管弦乐部分称为"文场"，由胡琴、月琴、琵琶、阮等组成。打击乐部分称为"武场"，由不同类型的鼓、板、锣、铙、钹等组成。两者合称为"文武场"，或叫"场面"。"文场"的作用主要是为演唱进行伴奏，并演奏为配合表演而用的场景音乐。"武场"的主要任务是配合演员的身段动作、念白、演唱、舞蹈、开打，使其起止明确、节奏鲜明。此外，场次的转换、舞台情绪渲染等也都由"武场"承担。

京剧的唱腔属于板式变化体，以二黄、西皮为主要声腔。一般地说，二黄的旋律平稳，节奏舒缓，唱腔较为凝重；西皮的旋律起伏变化较大，节奏紧凑，唱腔较为流畅、轻快、明朗、活泼，适合表现欢快、坚毅、愤懑的情绪。除了这两个主要腔调，还有四平调、汉调、高拨子、南梆子、娃娃调等。也有一些剧目和吹打曲牌，都直接来自昆曲。

著名京剧艺术家梅兰芳，字畹华。原籍江苏泰州，出生于北京梨园世家。祖父梅巧玲是"同光十三绝"之一，是著名旦角演员。父亲梅竹芬也是京、昆旦角演员，早逝。伯父梅雨田是著名琴师。梅兰芳早期演出以青衣戏为主，随即学演了花旦戏和刀马旦戏，及昆曲戏《思凡》《游园惊梦》《闹学》《断桥》等，表演技艺有了显著的提高。以后又得到齐如山、李释戡（kān）等的帮助，编排了《嫦娥奔月》《黛玉葬花》《千金一笑》《麻姑献寿》《廉锦枫》《天女散花》《洛神》《童女斩蛇》《西施》《太真外传》《霸王别姬》等古装新戏及《孽海波澜》《一缕麻》《邓霞姑》等时装戏。

他对人物的化妆、头饰、服装进行了大胆的革新。在齐如山、王瑶卿等人的帮助下，他创造了"绸舞""镰舞""盘舞""剑舞""袖舞""羽舞"等新的舞蹈，丰富了京剧旦角的表现手法。梅兰芳在多年的舞台生涯中，精心钻研，勇于革新，创造了众多的艺术形象，积累了大量优秀剧目，发展和提高了京剧旦角的演唱和表演艺术，形成了一个具有独特风格的艺术流派，世称"梅派"，深受国内广大观众的喜爱。同时，他是把中国戏曲传播到国外，并获得国际盛誉的第一位戏曲表演艺术家。

四、"洋洋乎盈耳"——器乐

"八音"是中国古代最早的乐器分类法,根据乐器的不同制作材料进行分类,分为金、石、丝、竹、匏(páo)、土、革、木八类,合为"八音"。

具体来说,金类乐器主要是金属乐器,如钟、钹、锣等,其声音洪亮、音质清脆、音色柔和。

石类乐器以磬为代表,磬的选材主要是石灰石,其次是青石和玉石,石质越坚硬,声音就越铿锵洪亮。

用蚕丝制成弦,再制作成丝弦乐器,就是丝类乐器,如琴、瑟、筝等。

竹类乐器有笛、箫等,其声音轻柔细腻,富有表现力。

匏类乐器主要指笙,是吹奏乐器,声音悠扬深远。

土类乐器指陶制乐器,如埙、缶等,音色柔美圆润。

革类乐器是指用野兽皮革制成的乐器,鼓是最典型的革类乐器。

木类乐器则是指用木料制成的乐器,如柷、敔等。

【金——钟】

钟是金类乐器的典型代表,在考古发掘中有较多的发

现。青铜编钟在西周早、中期通常是1套3件或4件，到春秋早期增加到1套8件为常制。春秋末期至战国时期的编钟数目日渐增多，以1套9件的居多。淅川下寺出土的春秋礼器王孙诰编钟，甚至有26件。秦代以后，用于历代宫廷雅乐中的钟多为圆形，每钟发一音。

在西南地区也多次出土战国至两汉时期具有少数民族风格和地方特色的编钟，如云南楚雄万家坝古墓出土的编钟，外形似铃，断面是桃核的形状，顶端作双角状；广西等地也出土有编钟。这反映了西南各地与中原地区在音乐文化上的密切联系。

【石——磬】

磬是一种由玉、石等材料制成的打击乐器。甲骨文中的"磬"字，形同曲尺，悬挂在架上。左半像悬石，右半像用手执槌敲击。《尚书·益稷》载"击石拊石，百兽率舞"，此石即指磬。

山西东下冯遗址出土时间约为夏代的石磬，系打制而成，表明磬可能起源于某种片状石制劳动工具，最早用于先民的乐舞活动，后来用于历代上层统治者祭祀、宴享等礼仪活动的雅乐，成为象征统治者身份地位的"礼器"。

【丝——琴、瑟】

《诗经》中已有琴瑟的记载:"窈窕淑女,琴瑟友之。"古作五弦,周初增为七弦。古代琴的别称有"绿绮""丝桐"等。

琴在先秦时代就已经是常用乐器,在我国古代文化生活中占有很重要的地位。孔子、司马相如、蔡邕、嵇康等都以琴技著称。几千年来,琴的演奏绵延不绝。历代琴师对琴曲的流传和发展作出了不可磨灭的贡献。

瑟,多为25弦,也有14弦、23弦的。每根弦下施柱,用以调节有效弦长。据长沙马王堆一号汉墓出土的25弦瑟,可知它是按五声音阶调弦。目前出土的时期最早的瑟是春秋晚期制品。唐宋以来文献所载和明清宫廷所用的瑟,与周、汉时期出土实物已有较大差异。古代宴享礼仪活动中,多用瑟伴奏歌唱。

瑟,这一古老又具有独特音乐特性的中国乐器,蕴含着深厚的历史底蕴。瑟的起源可以追溯到公元前7世纪左右,与琴、筝等乐器同为中国古代的弹弦乐器。据史书记载,瑟的产生可能与先秦时期的鼓瑟有关,其发展演变过程充满了传奇色彩。最初的瑟可能由竹子或木板制成,外表没有装饰,后来逐渐发展成今天我们所见到的样式。

五音绝响：
中国音乐的故事

瑟

瑟的外形类似于现代的扬琴，但体积要大得多。它通常由面板、底板、弦轴、弦柱等部分组成。面板和底板多用桐木制作，而弦轴和弦柱则由硬木制成。在弦的数量和排列上，现代的瑟通常有25根弦，每根弦都可以通过调音柱进行调整。

瑟的演奏技巧丰富，包括弹、拨、滚、扫、滑等。其中，"弹"是最基本的技巧，通过手指指尖弹动琴弦，发出清脆明亮的声音。而"拨"则是用拨子拨动琴弦，声音更为低沉。"滚"是快速连续地弹拨琴弦，产生一种连续的声音效果。"扫"是用拨子同时扫动几根琴弦，产生浑厚的音响。"滑"则是压低琴弦的一端，使声音产生变化。

瑟的音乐表现力极强，既能表现出宏大的气势，又能展现出细腻的情感。其音色柔美温润，能模拟出各种自然界的

声音，如风、雨、鸟鸣等。在乐曲表现上，瑟可以独奏、合奏，也可以为歌唱和舞蹈伴奏。许多古诗词中都能见到瑟的身影，如白居易的《琵琶行》中就有"轻拢慢捻抹复挑，初为《霓裳》后《六幺》"。

与琵琶、古筝等其他弹弦乐器相比，瑟在音量、音色和表现力上都有自己的特点。琵琶的音量较大，音色较为明亮，而古筝的音色则偏向清丽。相比之下，瑟的音量适中，音色温润柔和，更适合表现情感丰富和意境深远的音乐。

随着社会的发展和文化的变迁，瑟这一传统乐器也面临着传承与保护的问题。为了不让这一古老乐器失传，许多音乐学家和教师致力于研究和推广瑟的演奏技巧和音乐文化。此外，一些音乐学院和培训机构也纷纷开设了课程，培养了一批批年轻的演奏者。

总的来说，瑟作为中国古老乐器之一，不仅承载着悠久的历史文化传统，同时也是音乐艺术的重要载体。它的独特之处在于既能表现宏大的气势，又能展现细腻的情感，为人们带来了丰富多彩的音乐享受。

【竹——箫、笛】

箫是一种竹制的吹奏簧管乐器，一般为单管、竖吹。它

有着悠久的历史和丰富的文化内涵,在中国的音乐史上扮演着重要的角色,是传统音乐文化的瑰宝。

古代箫多为竹制,也有玉制、瓷制的。可用于独奏、琴笛合奏或演奏传统竹乐曲。箫最初是用一组长短不等的细竹管按音律编排而成,如鸟翼状,叫"排箫",后来只用一根竹管制成,竖吹,叫"洞箫"。

箫的起源可以追溯到中国古代的管乐器"篴"(dí),最初由竹子制成。箫的历史可以追溯到汉代,距今已有两千多年的历史。随着时间的推移,箫逐渐演变为今天的形制。

箫是一种长管乐器。它的外观优雅古朴,尺寸通常在60厘米到80厘米之间。竹子制成的箫的主体部分是一根完整的竹管,经过烤焦、打磨、调音等工序后,一端形成长而窄的吹口,另一端则封闭。在吹口处,箫通常配有金属套,以美化音色和提高音量。

箫的演奏技巧非常独特,需要掌握一些要领。首先,演奏者需要掌握正确的呼吸方法,以产生稳定而连续的气息流。其次,需要灵活运用手指和舌头,通过指法、手势和舌头的配合来控制音高、音量和音色。运指是演奏箫的重要技巧之一,通过灵活的运指,演奏者可以演奏出流畅的音乐。

箫在中国的传统音乐中扮演着重要的角色,被广泛运用于古琴曲、琵琶曲等音乐作品中。《广陵散》《梅花三弄》

《高山流水》等古琴曲中，都用到了箫这种乐器。此外，在其他乐器主导的音乐作品中，箫也经常出现，如《二泉映月》（二胡曲）、《渔舟唱晚》（古筝曲）等。

许多著名的箫演奏家，如贾鹏芳、杜聪、林心铭等，不仅在音乐作品中将箫的优美音色表现得淋漓尽致，还挖掘了许多新的作品，推动着箫的演奏技艺和音乐创作的发展。

箫不只是一种乐器，更是中国传统文化的一种象征。在古代，箫常被用在佛教、道教等宗教仪式的音乐中，是传统音乐文化的重要组成部分。同时，箫也是文人雅士钟爱的乐器之一，被广泛运用于诗词、书画等艺术形式的配乐，成为中国传统文化艺术的代表之一。

在传承方面，箫虽然历史悠久，但仍然保持着活力和创新。许多现代音乐家不断探索新的演奏技巧和音乐形式，将箫融入现代音乐，为传统音乐文化注入新的生命力。

说完箫，再来讲讲另一种竹类乐器——笛子。

笛子的起源可以追溯到新石器时代。当时，人们利用竹子制作出简单的吹奏工具。随着时间的推移，笛子在形制和材质上不断演变，从早期的骨笛、竹笛到后来的玉笛、铜笛等。至唐代，笛子的发展愈加成熟，成为宫廷音乐的主要乐器之一。此后，笛子逐渐进入民间，成为民间音乐的代表乐器之一。

根据不同的分类标准，笛子可分为多种类型。常见的分类标准包括材质、形制、尺寸等。按材质，笛子主要分为竹笛、玉笛、铜笛等；按形制，可分为横笛、竖笛、蒙古笛等；按尺寸，可分为大笛、小笛等。不同类型的笛子各有其独特的特点和用途，如竹笛音色清脆悠扬，玉笛音色温润儒雅；等等。

笛子的构造看似简单，实则蕴含着丰富的智慧。一支标准的笛子由哨片、管身、膜孔和指孔四个部分组成。哨片负责振动产生声音；管身则是声音的传导通道；膜孔贴膜，可以改变音色；指孔则是用来控制音高的。不同部分的组合以及竹子材质的微小变化，都会对音色、音量产生影响。

笛子的演奏技巧丰富多样，包括呼吸、吐字、运指、按音等多种技巧。正确的呼吸方法能够提高音色的美感，如腹式呼吸可以提高音色的稳定性；吐字技巧使得吹奏出的音乐更具表现力；运指和按音技巧则直接影响到音色和音量。此外，颤音、滑音等技巧的运用，也使得笛子演奏更具魅力。

自古以来，笛子在中国的传统音乐中都扮演着重要角色。许多经典的音乐作品都以笛子为主奏乐器。如《梅花三弄》，这首曲子以清新的音色和优美的旋律，表现了梅花的高洁与坚韧；《长恨歌》则以深情的旋律和婉转的曲调，描

绘了唐玄宗与杨贵妃的爱情故事。此外,《春江花月夜》《渔舟唱晚》等都是极具代表性的笛子音乐作品。

在现代化进程中,传统乐器的传承与发展常常面临诸多挑战。幸运的是,笛子作为中国音乐的代表性乐器之一,得到了较好的传承与发展。许多年轻的演奏家不断探索创新,将现代元素融入传统音乐,为笛子乐曲的发展注入了新的活力。

【匏——笙、竽】

笙、竽是竹制的吹奏簧管乐器。甲骨文中有"和"字,即是小笙,说明其起源之久远。

目前所知年代最早的实物是曾侯乙墓出土的笙,竹管14根,竹制簧片。笙管分两排插在匏制的笙斗上。笙在春秋战国和秦汉之际是重要的吹奏乐器。南北朝至隋唐时期,有19簧、17簧、13簧数种。唐代改为木制。明清时期,广泛应用于民间器乐合奏和戏曲、说唱伴奏中。

笙,这一古老而富有内涵的中国传统乐器,拥有着悠久的历史和独特的音乐表现力。它在中国的音乐、舞蹈、戏曲等领域扮演着不可或缺的角色,传达着深厚的文化内涵。笙的起源可以追溯到三千多年前的商代,当时它是一种狩猎工具,通过吹管发出声音来引导猎犬。随着时间的推移,笙逐

渐发展成一种纯粹的乐器，其形制和结构也在不断演变。在中国音乐史上，笙以其独特的音色和丰富的表现力，赢得了广泛的赞誉。

笙主要由笙斗、簧片、笙嘴、吹口和音孔等部分组成。笙斗是笙的主体部分，通常由木头或铜制成。簧片是笙的核心部件，通过振动产生声音。笙嘴和吹口则用来控制簧片的振动。音孔则有助于调整音色和音准。

笙的演奏技巧丰富多样，包括口风控制、气息运用、指法等。口风控制是笙演奏的基础，通过调节口风强弱和方向，可改变音色和音高。气息运用则关系到音乐的表现力和动态感。指法则体现了笙演奏的技术难度，例如快速移动手指、同时按下多个音孔等。

笙在中国文化中具有深厚的内涵和独特的地位。它被视为吉祥之物，常常在节日庆典和宗教仪式中使用。同时，笙也是中国音乐的代表性乐器之一，其悠扬的音色深入人心。在舞蹈、戏曲等领域，笙也常被用作伴奏乐器，以其独特的韵律为整个表演增添韵味。

笙的传统曲目非常丰富，例如《二泉映月》《渔舟唱晚》等。这些曲目在表现形式和音乐风格上各有特点，展示了笙的深厚艺术价值。随着时代的变迁，笙的演奏方法和曲目也在不断创新。现代作曲家们将笙与现代音乐元素相结合，创

·第三章· 韵味悠长——中国音乐的赏析

笙

作出许多具有现代感的笙作品，例如《雪山春晓》《快乐的啰嗦》等。这些新作品既保留了笙独特的韵味，又展现了其与现代音乐融合的无限可能。

面对现代社会的冲击，传统乐器的传承和保护显得尤为重要。为了让更多人了解和欣赏笙的魅力，许多音乐家和教育工作者致力于推广笙的演奏技艺和相关知识。这些努力对于传承和保护这一重要文化遗产具有重要意义。

再来说说另一种簧管乐器——竽。

竽是古代吹奏乐器。据史料记载，竽的起源可以追溯到商代，距今已有三千多年的历史。竽的形状似笙，比笙大。原为36管，后减至22管。长沙马王堆一号汉墓出土的竽通高78厘米，竽斗、竽嘴为木制，竽管22根，竹制。分前后两排，每排11管，呈双弧形排列，插在椭圆形竽斗上。

竽的种类繁多，主要分为高音竽、中音竽和低音竽。高音竽的管身较短，发音清脆明亮；中音竽的管身稍长，发音柔和丰满；低音竽的管身最长，发音低沉浑厚。制作材料上，竽多用竹子或骨头，也有一些用玉石或陶瓷。

随着时间的推移，竽在古代音乐中扮演着越来越重要的角色。春秋战国时期，竽已经成为宫廷雅乐的主要乐器之一。随后，竽在汉代和魏晋南北朝时期逐渐普及到民间，成

为民间音乐的代表乐器之一。竽在汉代地位达到巅峰，是百戏乐队中主要的乐器之一。我国出土的汉代百戏陶俑、石刻画像中多有吹竽的场景。隋唐时期以后的九部、十部乐已不用竽，它只在雅乐中使用，并与笙共存。竽到宋代失传，由笙所取代。

演奏竽时，需要使用呼吸控制和手指技巧来演奏出不同的音色。主要技巧包括气震音、滑音、泛音等。此外，通过调整口形、舌尖的运用和假声等手段，可以演奏出更为丰富的音色。在节奏方面，竽注重缓急有序、抑扬顿挫，使得音乐更加动人。

在古代音乐中，竽有着举足轻重的地位。它不仅出现在许多古代诗词中，还是许多音乐作品的主角。例如，《高山流水》《阳春白雪》等名曲中都有竽的独奏部分。此外，竽还被视为雅乐的代表乐器之一，常常用于宫廷宴享和祭祀活动中。

随着时代的变迁，竽逐渐失去了在音乐界的"垄断"地位，甚至曾经一度消失在历史的长河中，但"汉竽复原"说明其在现代的传承和创新仍然值得关注。一些音乐家和学者致力于发掘和整理竽的音乐文化，使得这一传统乐器重新得到重视。此外，一些新的演奏技巧和改良也相继出现，如用电声放大竽的声音，或者将竽与现代电子音乐相结合等。这

些创新不仅丰富了筝的表现力，还为其传承和发展注入了新的活力。

筝作为中国古老乐器的代表，具有极高的艺术价值和意义。首先，筝承载了丰富的历史文化信息，是研究中国古代音乐、文化和宗教的重要载体。其次，筝独特的音乐性能和优雅的造型使其成为音乐和艺术的结合体，具有很高的审美价值。最后，筝对后世音乐的影响也是不可忽视的，它为中国传统音乐的传承和发展作出了巨大贡献。

随着中国文化的国际传播，筝也逐渐受到世界各地音乐爱好者的关注和喜爱。在很多国际音乐展览和交流活动中，筝都成为展示中国音乐文化的重要代表。此外，越来越多的外国音乐家也开始学习和演奏筝。

总之，作为中国古老文化的瑰宝，筝不仅以其独特的音色和优美的造型引人瞩目，还以其深厚的历史文化和国际影响力使人着迷。从古至今，筝始终是中国音乐的重要组成部分。

【土——埙】

埙是用土烧制的吹奏乐器。战国时期赵国史书《世本》载："埙，暴辛公所造。"《拾遗记》载："疱羲灼土为埙。"这类传说虽不可尽信，但也说明埙的历史很久远。

第三章 韵味悠长——中国音乐的赏析

浙江余姚河姆渡遗址出土了一个吹孔的陶埙,距今约七千余年,是目前最早的实物。西安半坡仰韶文化遗址、山西万泉荆村遗址、甘肃玉门火烧沟遗址、河南郑州铭功路、二里岗商代遗址、辉县琉璃阁殷墓都发现了陶埙。

中国传统文化博大精深,其中音乐文化更是丰富多彩。在众多乐器中,埙以其独特的形态和音色,成为最具代表性的中国传统乐器之一。

埙起源于新石器时代,距今已有七千多年的历史,是中国最早的吹奏乐器之一。最初,埙主要用于祭祀和葬礼等仪式,伴随着歌舞、乐舞的出现而逐渐发展成为一种乐器。在漫长的历史进程中,埙不断演变,逐渐形成了各种形制,有了不同的音色特点。

埙的形状类似梨,一般由陶土或石头制成。按照外观和音色的不同,埙可分为多种类型,如扁埙、笛埙、膜孔埙等。其中,扁埙是常见的类型,其正面通常有六个音孔,侧面有一个音孔。笛埙则类似笛子,可以吹奏出高亢激越的音色。膜孔埙则是在埙体上开一个小孔,以调节音色和音量。

埙的音乐性能是非常出色的,主要体现在其音色和表现力上。埙的音色低沉、悠扬,能表现出一种沉静、古朴的氛围。在音域方面,埙的音域较宽,可以达到两个八度以上。

而在响度方面，埙具有较好的穿透力，能够在合奏中保持清晰的音质。

埙的演奏技巧主要包括呼吸、口风、指法和姿势。在呼吸方面，要掌握好气息的运用，以控制音色和音量。口风技巧则关系到音准和音色的表现，需要掌握适当的风门大小和角度。手指的按孔和开孔方式对音高和音色有很大的影响。正确的姿势能使演奏者放松且更具表现力。

在中国古代，埙被赋予了丰富的文化象征意义，在古代音乐文化中扮演着非常重要的角色，被广泛应用于宫廷、民间和宗教音乐中，是表达情感、传递信息和沟通的重要工具。它常被视为一种通灵的乐器，与天人合一的思想相契合。在祭祀、葬礼等仪式中，埙通常用于伴奏和独奏。同时，由于其独特的音色和造型，埙也暗含着一种古老、智慧和谦逊的文化内涵。

此外，埙在古代音乐中也具有重要的教育意义。在古代教育体系中，音乐是必修课程之一，埙作为一种重要的乐器，是音乐教育中的重要内容。通过学习和演奏埙，人们可以培养音乐素养和审美能力，提高文化修养和精神境界。

总之，埙在古代音乐文化中扮演着非常重要的角色，它是中国传统文化的重要组成部分，也是中国古代音乐发展的

第三章 韵味悠长——中国音乐的赏析

重要见证之一。

尽管埙有着悠久的历史和独特的音乐性能，但在现代社会中，传承方式和曲目的局限性使得埙的传播和发展受到了一定的挑战。为了保护这一珍贵的文化遗产，音乐教育机构和民间艺术组织应积极推广埙的教学和实践，鼓励作曲家创作埙的现代作品，以吸引更多年轻一代的关注和学习。

埙的美学意义不仅体现在其独特的音色和表现力上，还体现在其蕴含的传统文化内涵上。在演奏过程中，埙所发出的悠扬乐声能引人沉醉，带给人一种古朴、静谧的美感。同时，其特殊的形制和工艺也反映了中国古代人民的智慧和艺术审美观。

随着音乐风格的多元化发展，许多音乐家开始尝试将传统乐器与现代音乐相结合。埙以其独特的音色和表现力，成为现代音乐创作中的重要元素之一。通过将现代作曲技巧与传统的音乐元素相结合，能够创作出既具有时代感又不失传统韵味的音乐作品。例如，在电子音乐或爵士乐中加入埙的演奏，能够为音乐增添神秘感和古朴的氛围。

随着中国文化的国际化发展，越来越多的人开始关注和学习中国传统音乐和乐器。埙作为中国古老乐器的代表之一，也开始在世界上传播开来。许多国家的音乐学院和教育

机构纷纷举办专门的培训课程和讲座，以推广和学习中国传统音乐文化。同时，也有越来越多的外国作曲家和演奏家开始探索和演绎中国传统的音乐作品，使得埙这一乐器逐渐在国际舞台上大放光彩。

【革——鼓】

鼓指皮革制成的鼓类打击乐器。《诗经·关雎》中记载："窈窕淑女，钟鼓乐之。"《吕氏春秋·侈乐》载："为木革之声则若雷，为金石之声则若霆。"其中的"鼓""革"，都是在古代音乐中使用鼓的文字证据。

鼓，这一古老的中国传统乐器，在中国音乐史上具有重要地位。它以独特的音色和节奏，成为众多音乐形式的灵魂乐器。

中国传统鼓的种类繁多，大体可分为堂鼓、手鼓、单皮鼓、书鼓、板鼓等。每种鼓在形制、音色和用途上都有所不同。例如，堂鼓鼓面较大，声音洪亮，常用于演奏大型乐曲和歌剧；手鼓则轻便易携，常用于街头表演和民间舞蹈伴奏；单皮鼓则音色清脆，适于演奏明快的乐曲。

鼓的构造主要包括鼓框和鼓面两个部分。鼓框是鼓的主体，通常由木材、金属或合成材料制成，其形状和大小决定

了鼓的音色和音量；鼓面则是鼓的发声部分，通常由动物皮革或聚酯薄膜制成。当鼓面受到敲击时，振动产生的声波会通过鼓框放大，形成我们听到的鼓声。

鼓的演奏技巧与手法丰富多样，包括单敲、双敲、滚奏、压奏等多种方式。单敲和双敲是常用的基本技巧，通过用手或鼓槌敲击鼓面，控制力度和节奏，以达到不同的音色效果。滚奏和压奏则更具技巧性，滚奏是通过连续敲击鼓面，使鼓发出连续的音波；压奏则是通过改变鼓面的松紧度，使鼓发出生动的高低音变化。

中国传统鼓曲目丰富，流派众多。其中，京剧和河北梆子是两个典型的鼓曲流派。京剧中的《穆桂英挂帅》和《智取威虎山》等剧目，都离不开鼓的伴奏。河北梆子中的《大登殿》和《小宴》等经典剧目，鼓点节奏变化多端，给人留下深刻的印象。此外，安塞腰鼓、江苏十番锣鼓等民间鼓舞也是中国鼓文化的重要组成部分。

鼓在中国传统文化中具有深刻的象征意义。在中国古代，鼓被视为权威和仪式的象征，常用于祭祀、战争和庆典等场合。古代皇帝在举行登基大典时，鼓会被置于宫殿前，作为权威的象征。此外，在战争中，鼓也可以起到鼓舞士气、指挥战斗的作用。

五音绝响：
中国音乐的故事

堂鼓

·第三章· 韵味悠长——中国音乐的赏析

板鼓

中国传统鼓的制造工艺与材料也各具特色。例如,堂鼓通常使用木材制成鼓框,然后蒙上动物的皮革或聚酯薄膜作为鼓面;手鼓则常用金属或合成材料制成,轻便易携。此外,不同种类的鼓在制造工艺和材料上也会有所不同,以适应不同的演奏需求和使用场合。

鼓在中国传统文化中具有多种象征意义。

首先,鼓被广泛用于庆祝重要节日或者纪念重要事件。人们击鼓一般都是为了表达喜悦、欢庆的情感,这体现出了鼓的喜庆、欢乐的意义。

其次,鼓也常被视为吉祥的象征。在中国古代,鼓被尊奉为通天的神器,常常在祭祀等重要场合中使用,传达出一种神圣、吉祥的意义。

最后,鼓也象征鼓舞。鼓的节奏可以激发人们的热情,鼓舞人心,使人们感到振奋。在古代,人们经常用鼓来为舞蹈、戏剧等表演形式伴奏,使观众受到鼓舞。

【木——柷、敔】

柷、敔是木制的打击乐器。柷,形同木升,上宽下窄,用木棒撞击其内壁发声,以示乐曲的起始,古代雅乐开始时击之;敔,状如伏虎,背面刻有锯齿,演奏时用一支一端破成细条的竹筒,逆刮虎背的锯齿,以示乐曲的终结,古代雅

乐结束时击奏。

 柷是一种古老的打击乐器，早在周代就已出现。根据《周礼》记载，柷是宫廷雅乐的重要组成部分，与琴、瑟等乐器一起合奏。随着时间的推移，柷逐渐从宫廷走向民间，成为传统音乐中不可或缺的乐器。至今，柷仍广泛应用于中国各地的传统音乐中。

 柷主要由框、面板、穿孔和底座等部分组成。框是柷的主体部分，呈正方形或长方形，用硬木制成。面板是一块中央稍微隆起的薄木板，通常用桐木或梓木制成。穿孔是用来调节音高的圆形小孔，均匀地分布在面板四角及中心位置。底座是用来稳定柷的四个脚，一般用硬木制成。整体造型古朴典雅，线条流畅。

 柷的演奏方式灵活多样，可根据不同的乐曲和演奏者的习惯进行调整。通常，演奏者会用左手持拍，右手持槌，通过敲击面板中央和四角的穿孔，发出清脆悦耳的声音。在演奏过程中，演奏者需要掌握好力度和节奏感，以表现出最佳的音乐效果。

 柷在音乐中主要用来表现节奏和旋律。在合奏中，它通常扮演着引领节奏的角色。单独演奏时，柷也能发出悠扬的旋律，如《高山流水》等传统曲目。这些曲目中，柷的声音清脆动听，有独特的韵味。

与传统打击乐器相比，柷的独特之处在于它的音色和构造。它的声音清脆悦耳，与其他打击乐器相比，音质更加优美。此外，柷的形状也与众不同，框与面板的巧妙设计使它演奏起来更具韵味。

中国传统乐器背后往往蕴含着丰富的文化内涵。在古代，柷被视为吉祥之物，常常出现在诗词、绘画中。许多文人墨客通过对柷的描绘，表达了对和谐、美好生活的向往。

在传统戏剧表演中，如京剧、昆曲等，柷是不可或缺的伴奏乐器之一。柷通常与锣、鼓等打击乐器配合使用，为戏剧的演出营造出气氛。通过灵活多变的演奏技巧，柷可以为戏剧表演增光添彩，使整个演出更加生动、扣人心弦。此外，柷在传统戏曲中还有着象征性的意义。由于其历史悠久、传承千年，柷在一定程度上代表了中国传统文化的传承与发展。

【"丝桐合为琴，中有太古声"——琴】

琴，就是指我们今天所说的古琴，也有瑶琴、玉琴的美称，及绿绮、丝桐等别称；又因用七根弦弹奏，也称"七弦琴"。

提到琴的起源，很多古籍都记载了神农、伏羲、尧、舜

等造琴的传说,这些虽不可尽信,但也恰巧说明了古琴历史的悠久。

《新论·琴道》中说:"昔神农氏继宓(fú)羲而王天下,亦上观法于天,下取法于地,近取诸身,远取诸物,于是始削桐为琴,绳丝为弦,以通神明之德,合天地之和焉。"音乐是神圣的,制作乐器更是马虎不得,要合于天地之理。

《琴史》有言,"琴之为器,起于上皇之世,后圣承承,益加润饰。其材则钟山水之灵气,其制则备律吕之殊用。可以包天地万物之声,可以考民物治乱之兆,是谓八音之舆,众乐之统也。自伏羲作琴,而乐由此兴。"琴本身不仅包含着律吕的道理,还具有山水的灵气;既能够表现自然,也能够反映社会。

琴是"八音"中的主角,是音乐中的统帅。有了琴,中国音乐才逐渐丰富。

从文字学的角度看琴,殷商时代的甲骨文之"乐"字,据专家考证是:"从丝附木上,琴瑟之象也。"(罗振玉《殷虚书契考释原稿信札》)这从一个侧面证实了在中国古代,乐即是琴,琴即是乐。汉代的许慎在《说文解字》中解释"琴"为:"禁也。神农所作。"《白虎通义》上说:"琴者,禁也。所以禁止淫邪,正人心也。"

历代名人"能琴"（操琴、赏琴、斫[zhuó]琴）者亦不胜枚举，且多伴有以琴为主要内容的故事，如伯牙的琴艺可使"六马仰秣"，瓠巴的琴声能让"流鱼出听"；伯牙与钟子期以《高山》《流水》结为"知音"；孔子"鼓《文王操》"；诸葛亮"弹琴退仲达"；嵇康"结恨《广陵散》"；蔡邕"闻爨（cuàn）识良材"；蔡文姬"七岁辨琴"；陶渊明"无弦而鼓"；韩愈"听颖师弹琴"；李白"听蜀僧弹琴"；王维、白居易"自弹自赏"；苏轼、欧阳修的"杂书琴事"；等等。

"古者圣贤，玩琴以养心。夫遭遇异时，穷则独善其身，而不失其操，故谓之'操'，'操'以鸿雁之音。达则兼善天下，无不通畅，故谓之'畅'。"这是汉代的桓谭在《新论》中的一段话。流传至今的古琴乐曲确有些以"畅"字命名，而有些则以"操"字命名，如《文王操》《水仙操》《神人操》等。当然，曲名中的"引""行""歌"等，也有情绪含义，更预示了乐曲的结构特点。

琴不但制作工艺很讲究，形状和尺寸也是有说道的。《新论》中对此也有详细的介绍，"琴长三尺六寸有六分，象期之数；厚寸有八，象三六数；广六寸，象六律；上圆而敛，法天；下方而平，法地；上广下狭，法尊卑之礼。"古代中国人对天地的认识是"天圆地方"，因此琴面要做成圆形以"法天"；琴底要做成方形以"法地"。琴身上广下狭，

象征尊卑。琴长三尺六寸象征的是一年的三百六十天。琴面上的十三个徽位，寓意着一年的十二个月再加上闰月。宽处八寸，象征八风；窄处四寸，象征四时，没有哪一处不是"具先贤之深意也"的。

中国人愿意给美好的事物取一些有意味的名字，既富寓意，又有寄托，久之，就成了该事物的别称。古琴也不例外，如"绿绮""焦尾""丝桐"等。

绿绮，古琴样式。传闻汉代司马相如得"绿绮"，如获珍宝。司马相如精湛的琴艺配上"绿绮"绝妙的音色，使"绿绮"琴名噪一时。后来，"绿绮"就成了古琴的别称。

汉代的蔡邕博学多才，精通天文、音律、书法、文章，还善琴艺，曾编撰过重要的琴学著作《琴操》。传说他善制琴，一次，他见一老妪炊火做饭，闻听薪柴在火中噼啪的响声，断定火中之木必为良材，急忙抽出，做成琴后果然音色不凡，可惜尾部已被烧焦，遂将此琴取名"焦尾"。现在这个词仍然被用来指称琴的这个部位，进而已被作为琴的别称了。直到蔡邕死后三百多年，焦尾琴还被齐明帝珍藏于内府，轻易不肯示人，每隔五日取出，由当时的著名琴家为其御前弹奏。

"丝桐"，就是说琴的制作材料了。

五音绝响：
中国音乐的故事

明代蒋克谦《琴书大全》中说伏羲氏"扣桐有音，削之为琴"；白居易诗中也有"丝桐合为琴，中有太古声"的句子，因为琴弦是用蚕丝制作的，琴面是梧桐木所做，因此才有了这样的称呼。琴身上每一个部位的名称也让人觉得是充满了生活气息的，同时还有一定的寓意，如琴额、山口、龙舌、弦眼、琴肩、龙腰、凤翅、龙龈、焦尾、龙须、冠角、琴岳、承露、龙池、凤沼、鸭掌、雁足等。

唐代的制琴名匠雷威，为了选良材，经常在雨雪天气时进入深山老林。所造之琴被称为"雷琴"，以声音绝佳而著称，苏轼曾为此专门写文章赞誉。宋徽宗酷爱古琴，造"万琴堂"收藏历代名琴，内中有雷威造的一张"春雷"琴，被推为"御府第一琴"。直到金章宗时仍被视为宫廷中的至宝，死的时候也要"挟之以殉葬"，更奇特的是，此琴在地下埋了十八年后再被挖出来时，声音居然更加美妙动听。

陆贾《新语》中说："昔舜治天下也，弹五弦之琴，歌'南风'之诗，寂若无治国之意，漠若无忧民之心，然而天下大治。"早期的文献提到琴，多数是说琴有五弦。五条弦的定音是宫、商、角、徵、羽，这五个字在汉语中出现得很早，作为音阶的名称，相当于今天音乐简谱中的1、2、3、5、6。之所以用这五个字作为音阶的名称，一直存在不同的说法。有人认为，这几个字与我国古代的天文、星象有关；

也有人认为，这是在模拟家养牲畜的鸣叫声。无论哪一种说法，均可证中国音乐理论起源甚早，并与自然和社会生活密切相关。其后，随着阴阳五行、天人感应学说的出现，这宫、商、角、徵、羽的定弦，又被赋予了君、臣、民、事、物的内涵。后来，据说是周文王加了一条弦，周武王加了一条弦，定音是宫、商二弦的高八度，这就形成了今天七弦琴的格局，千百年来再也没有发生过大的变化。

根据不同的乐曲，古琴的定弦方法不止一种，换言之，七条弦的音高关系是可以变化的。著名琴曲《广陵散》的定弦就是将商弦降低至与宫弦相同，而传统的观念认为宫、商代表了君、臣，将商弦调整成宫音，显然是有"臣凌君之意"。因此古代一些琴家不喜弹《广陵散》，认为其有"杀伐之气"，与琴乐"中正平和"的一贯追求不符。

这里顺便说一下，其实《广陵散》的琴谱并未因嵇康的被杀而"绝矣"，千百年来一直在流传，但是嵇康的弹法确实是失传了。也就是说，当时会弹此曲的不止嵇康一人。

【"秦筝吐绝调，玉柱扬清曲"——筝】

东汉刘熙在《释名》一书中解释筝，是"施弦高急，筝筝然也"。其意是说，"筝"名称的由来，是模拟了乐器的发声特点。

筝是中国古老的弹拨乐器之一。筝主要是用梧桐木制作而成。音箱呈长方形，面板有一定弧度，底板平直，在底板上开有两个音孔。筝面张弦，弦距均等，每条弦下设有筝柱，就是弦马，多用象牙、紫檀、红木等材料制成，可以移动来调节音高或转调。这个东西古时也称"雁柱"，筝、瑟一类乐器均有。人们常常将琴、筝、瑟弄混，三者在外形上有些相像，但琴和筝的主要区别就在于筝有柱，琴无柱，恰恰由于这一点，演奏方法便产生了本质的不同，音色、韵味也就大不相同了。

"落霞与孤鹜齐飞，秋水共长天一色。渔舟唱晚，响穷彭蠡之滨；雁阵惊寒，声断衡阳之浦。"初唐的王勃在《滕王阁序》中的这几句话，千古传诵。有一首很著名的筝曲《渔舟唱晚》，曲名即是由此而来，乐曲意境也是这段美文所提供之情境的生发。

【"嘈嘈切切错杂弹，大珠小珠落玉盘"——琵琶】

唐代大诗人白居易的《琵琶行》，已经成了咏歌琵琶的千古绝唱。

琵琶二字，在中国古代是模拟演奏手法的形声字，在东汉刘熙的《释名》一书中，对琵琶是这样解释的："批把本出于胡中，马上所鼓也。推手前曰批，引手却曰把，

象其鼓时,因以为名也。"刘熙认为琵琶不是中原汉族人的乐器,而是西北游牧民族的,还是骑在马上抱在胸前弹的。

随着中原与西域日益频繁的商业、文化交流,从印度传入一种半梨形音箱的琵琶,曲颈,四弦或五弦,横置胸前用拨片或用手弹奏。本土的和西域的琵琶长期并存,互相借鉴、互相吸收,便形成了今天的琵琶。

秦汉时期,曾出现过两种特殊的琵琶。傅玄在《琵琶赋》序里有这样一段话:"杜挚以为嬴秦之末,盖苦长城之役,百姓弦鼗而鼓之。"据考证,"弦鼗"就是一种直柄、圆形音箱、张弦、竖抱演奏的弹拨乐器。这种乐器,被称为"秦琵琶"。另一种特殊的琵琶傅玄也有记载:"闻之故老云:汉遣乌孙公主嫁昆弥,念其行道思慕,使工人知音者,载琴、筝、筑、箜篌之属,作马上之乐……以方语目之,故云琵琶。"大约在公元前105年,乐器制作者们制成圆形直柄、四弦十二柱的乐器,也称为琵琶,曾由乌孙公主带到西北少数民族中去使用。这种琵琶,后被称为"汉琵琶",又称为"阮咸"。

琵琶,在唐朝是最重要的乐器,在十部乐中起着首领的作用。当时的琵琶不是竖着弹奏,而是横抱着用骨片或木片拨弦发声,这种骨片或木片叫"拨",唐朝诗人白居易在

《琵琶行》中就有"沉吟放拨插弦中"句。另外，在贞观初年，有太常乐之裴神符，废弃拨子，改用手指弹奏，这使琵琶弹奏技术有了新的发展。

琵琶的乐曲涉及内容广泛，结构形式多样。从内容风格和演奏格调来分，大致分三类：文曲、武曲和大曲。

文曲清新柔美，高雅纯情，演奏格调细腻轻巧，较为内向，善于抒情。曲目如《夕阳箫鼓》《飞花点翠》《汉宫秋月》等。武曲气势雄健、形象鲜明，演奏格调粗犷豪放，较为外露，富于激情。曲目如《霸王卸甲》《十面埋伏》《将军令》等。大曲综合了文曲与武曲的表现格调，比较自由，善于表现活跃欢畅的情感，十分灵活。如《灯月交辉》《闹场》等，听了使人无比舒畅、愉悦。

明代王猷（yóu）定在其所著《四照堂集》卷四《汤琵琶传》一文中介绍，有位姓汤的琵琶高手"而尤得意于《楚汉》一曲。当其两军决战时，声动天地，瓦屋若飞坠。徐而察之，有金声、鼓声、剑弩声、人马辟易声。俄而无声。久之，有怨而难明者，为楚歌声；凄而壮者，为项王悲歌慷慨之声、别姬声；陷大泽，有追骑声；至乌江，有项王自刎声、余骑蹂践争项王声。使闻者始而奋，既而怒，终而涕泪之无从也。其感人如此"。

文中提到的《楚汉》一曲，应该就是今天的《十面埋

伏》。可见早在很久之前，琵琶独奏《十面埋伏》一曲已在民间流传了。

【"竹引嵇琴入，花邀戴客过"——二胡】

二胡本名应该称为胡琴，只不过胡琴家族太庞大了，才逐渐细分为二胡、高胡、中胡、京胡、板胡、椰胡、坠胡、四胡、马骨胡等。

《乐书》记载，胡琴的前身可能是唐代奚部落中的奚琴，当时亦写作嵇琴，唐代孟浩然《宴荣山人池亭》记载"竹引嵇琴入，花邀戴酒过。"当时的奚琴是用竹片在两弦之间擦弦而发音的，其琴杆、琴筒比现在的二胡短，没有千斤。宋代的奚琴已具有一定的演奏水平和表现能力。胡琴的名称在宋代就出现了，初见于沈括的《鄜延凯歌》："马尾胡琴随汉车，曲声犹自怨单于。"敦煌榆林窟第十窟元代的飞天，已有手持胡琴的图像。到明代，胡琴的形制已经和今天的二胡很相似了。近代，随着戏曲音乐的兴起，胡琴更为广泛地流传开来。

二胡、中胡、高胡之间的主要区别在于定弦的高度不同，音域当然也就不同了，三者在形制和材料上并不存在本质的区别。

五音绝响：
中国音乐的故事

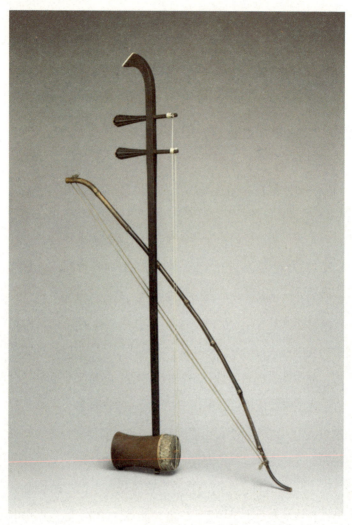

胡琴

板胡与它们不一样,它是明清时期随着梆子腔的出现而产生的。它的音箱不是蒙皮,而是蒙一块薄的桐木板,因此才有了板胡的名称。它的音箱是用半个椰子壳做成,形如碗状,音色高亢嘹亮,正好适合为"慷慨悲歌"的梆子腔伴奏。

京胡,是在皮黄腔兴起后,专门为其伴奏的一种胡琴。它的特点是琴筒、琴杆都是用竹子制成,发音刚劲嘹亮。

坠胡,就是因专为河南坠子伴奏而得名。它的形制基本上和小三弦差不多,与其他胡琴类乐器最大的区别是,琴杆本身即指板,这一点是很特别的。

四胡,是专为内蒙古的说唱形式"好力宝"伴奏的,后来京韵大鼓等鼓曲的伴奏也加上了四胡。

胡琴家族中发展最为完善、成熟,作品较多者,当推二胡。它的零部件说起来也并不复杂,主要有琴筒、琴杆、弦轴、琴弦、千斤、马子。琴筒就是共鸣箱,有圆形的,也有六角或八角形的,前端蒙蟒皮,后端有音窗。琴杆修长,上端弯曲。二胡和中国的所有弦乐器一样,以前用的都是丝弦,现在普遍使用的是金属弦,也有用尼龙缠弦的。二胡的两条弦,音高关系一般都是五度,音色特点偏重柔和幽雅。靠弓子控制,发音可持续不断,音域比较接近人声,因此适

于演奏细致的抒情性作品。二胡的演奏技巧，集中表现在右手的各种弓法，如分弓、连弓、颤弓、顿弓、跳弓等；左手的各种指法，如揉弦、滑音、颤音、泛音等。

【"谁家玉笛暗飞声，散入春风满洛城"——笛】

中国笛是由竹子制成，所以又称竹笛；因为是横持，所以又称横笛、横吹。但是长期以来，在我国的广大地区，笛和箫的称呼存在着一定的混乱，比如有的地方将箫称为笛，将笛称为箫。现在一个约定俗成的说法是，这两种演奏方法、发音原理差不多的乐器，横吹者为笛，竖吹者为箫。

古代的笛与箫名称混用，统称为"篴"。南北朝以后两者逐渐分开，横吹为笛，竖吹为箫。关于横吹笛的产生，有人认为是张骞出使西域时将其带回长安。其实，笛在战国末期已很流行，屈原的学生宋玉就写过《笛赋》。在长沙马王堆三号墓出土的文物中，就有笛类乐器两支。可见笛的历史比张骞出使西域至少要早半个多世纪。从浙江河姆渡遗址出土的骨笛来看，距今已有七千多年。中国的笛，历史悠久，源远流长，它是中国的土产，绝非外来乐器。

中国古代，笛曲丰富，人才辈出，汉代的马融、蔡邕、桓尹等，都有与笛子紧密相关的美丽故事。遗憾的是，历代

众多的笛曲乐谱却没能流传下来,无法让我们窥见古代笛乐的风采。

笛子

几千年的时光流逝,笛的形制没有发生什么大的变化。它是在一根比手指略粗的竹管上,开若干小孔。常见的是六个指孔、一个吹孔、一个膜孔,还有几个出音孔。笛膜一般用嫩芦苇秆中的内膜制成。笛子的表现力十分丰富,可演奏出连音、断音、颤音和滑音等色彩性音符,表达不同的情绪;还擅长模仿大自然中的各种声音,把听众带入鸟语花香或高山流水的意境之中。

如果从音高上分类,笛子一般分为曲笛、梆笛。曲笛的笛身较为粗长,音高较低,音色醇厚,因多为昆曲伴奏而得名;梆笛的笛身较为细短,音高较高,音色清亮,因多为北方的梆子戏伴奏而得名。

当代笛乐，北派以冯子存、刘管乐为代表；南派以赵松庭、陆春龄为代表，两派的风格均以深厚的民间音乐功底为基础，同时都有一批成功的创作。如《喜相逢》《五梆子》《荫中鸟》《欢乐歌》《鹧鸪飞》《三五七》《早晨》等。南北派的笛风，一言以蔽之，恰如昆曲与梆子的区别，前者柔美细腻，后者粗犷豪放。竹笛独奏艺术的确立及其蓬勃发展，促进了笛子曲目的创作。笛子独奏曲《姑苏行》便是其中一首优秀曲目。

笛子曲《姑苏行》，作者是演奏家江先渭。这首乐曲有着浓郁的昆曲风格。姑苏是苏州城的古称，音乐自然描写的就是苏州园林秀丽的风光。因其旋律优美，典雅抒情，内涵意境深刻，深受广大竹笛演奏者和听众喜爱，因此很快就在大江南北传播开来了。这首乐曲在旋律创作手法上采用了昆曲音调素材《节节高》和富有民族调式的音阶，而在曲式结构上又吸收了西方音乐的复三部曲式创作方法，这在当时的民族器乐作品中颇具新意。

【"短长插凤翼，洪细摹鸾音"——笙】

笙是中国最古老的簧管类乐器。殷商时代的甲骨文中就有关于笙的记载，春秋战国时期，笙已非常流行。它与竽并存，在当时不仅是为声乐伴奏的主要乐器，而且也有合奏、

独奏的形式。《诗经》中说:"我有嘉宾,鼓瑟吹笙。吹笙鼓簧,承筐是将。"《尔雅·释乐》记:"大笙谓之巢,小者谓之和。"可见在当时,笙不但流行,还有不同的品种。到了隋唐时期,竽、笙不但应用于雅乐,在燕乐的九部乐、十部乐中也是不可或缺的。

笙,是由簧片、笙管、斗子三部分组成的。簧片古时用竹制,后改用响铜;笙管为长短不一的竹管,于近上端处开音窗,近下端处开按孔,最下端嵌接的木制成的笙角用来装簧片,并插入斗子内;斗子用匏(葫芦的一种)、木或铜制成,连有吹口。有圆形、方形等多种形制。演奏时吹奏者将气流吹入笙斗,手按指孔,吹吸振动簧片而发音。能奏和音。笙不但在宫廷音乐中不可或缺,也是民族器乐合奏中的重要乐器。笙的音色甜美、柔润、音量较小,变化幅度不大。笙既能吹奏单音,也能吹奏和音。在民间常用来为唢呐、笛子伴奏。在乐队中也可起到调和各种乐器音色,润饰、软化某些独奏乐器的个性之作用。

和多数其他中国乐器的情况类似,笙虽有如此悠久的历史,但历史上的名曲几乎一首也没有留存下来。如今我们听到的笙曲,多数都是近几十年的新创作,较著名的有《凤凰展翅》《孔雀开屏》《海南春晓》《草原骑兵》等。另外,西

南地区少数民族的芦笙、葫芦笙等,近年来也产生过一些好的作品,乐器本身也有比较大的发展。

笙独奏曲《凤凰展翅》,是由济南军区歌舞团董洪德、胡天泉创作的,曾获第六届世界青年联欢节民间音乐比赛金质奖。凤凰古称瑞鸟,传说是鸟中之王,象征着和平美丽和幸福吉祥。作者以艺术的畅想,借凤凰展翅飞翔来表现对美好生活的向往。乐曲采用山西梆子音调,同时运用了一些独特的吹奏技法,生动地描绘了凤凰的各种优美姿态。引子先由伴奏乐队奏出自由、恬静的旋律。接着笙以强有力的三连音音型开始,然后用呼舌技法吹奏颤动的长音,犹如凤凰嗖嗖地抖动着美丽的羽毛,振翅欲飞。第一段旋律如歌,优美动人。用花舌的技法演奏递降的短小音型,犹如凤凰引吭高歌。第二段速度由慢渐快,轻盈欢快,恰如凤凰翩翩起舞。第三段转入 re 调,通过句幅的紧缩,推动音乐不断向前,最后以呼舌技法吹出宽广昂扬的长音,勾画出凤凰展翅翱翔天空的形象。胡天泉在演奏时多次使用其创造的"呼舌"技法,极大地丰富了凤凰展翅的音乐形象。

【"曲儿小,腔儿大"——唢呐】

唢呐,俗称"喇叭",调门高,有些地方还称为"海笛"。这是一种在我国各地广泛流传的民间乐器。它发音高

亢、嘹亮，多在民间的吹歌会、秧歌会、鼓乐班和地方曲艺、戏曲的伴奏中应用。经过不断发展，演奏技巧更加丰富，表现力不断提高，现已成为一种具有特色的独奏乐器，并用于民族乐队合奏或戏曲、歌舞的伴奏。

有些人认为唢呐这件乐器很"民间"，很"土气"，实际上它却是一件外来乐器，而且传入中国的时间并不长。唢呐最初流传于波斯、阿拉伯地区，就连唢呐这个名称，也是古代波斯语的发音。在七百多年前的金、元时代，始传到我国的中原地区。到了明代，古籍中才有唢呐的记载。明代正德年间，唢呐已在我国普遍应用。

唢呐

唢呐吹嘴处细节

明代将军戚继光曾把唢呐用于军乐之中。在他的《纪效新书》中说:"凡掌号笛,即是吹唢呐。"较详细的记载见于明代王圻父子所编《三才图会》:"其制如喇叭,七孔;首尾以铜为之,管则用木。不知起于何代,当是军中之乐也。今民间多用之。"将唢呐的基本特点描述得最好的,应算是明代王磐写的曲子《朝天子·咏喇叭》:"喇叭,唢呐,曲儿小腔儿大。官船来往乱如麻,全仗你抬身价。军听了军愁,民听了民怕,哪里去辨甚么真共假?眼见的吹翻了这家,吹伤了那家,只吹的水尽鹅飞罢。"明代后期,唢呐已在戏曲音乐中占有重要地位,用以伴奏唱腔、吹奏过场曲牌。而在以戏曲音乐为基础的民间器乐中,也差不多时刻离不开唢呐了。清代,唢呐被称为"苏尔奈",被编进宫廷的《回部乐》中。

今天唢呐已成为我国各族人民使用颇广的乐器之一。它的音量宏大有力,音色高亢明亮,常用作室外演奏,是民间婚丧仪仗和吹打合奏中的主要乐器。不仅在农村广为流行,在地方戏曲、说唱音乐和民族乐队中,也占有一定的地位。用它伴奏的戏曲和说唱音乐,具有浓厚的地方色彩。唢呐还是河北吹歌、山东吹乐、辽南鼓吹、潮州大锣鼓和山西八套等地方音乐离不开的乐器。常作为领奏乐器或与锣鼓结合演奏,适于表现热烈、欢腾的气氛和雄伟、壮阔的场面,尤其适于演奏豪放、泼辣的曲调。

唢呐的独奏曲目多源自民歌、地方戏曲、民间小曲和戏剧曲牌，具有浓厚的乡土气息和民间风味。传统曲目《百鸟朝凤》，曾在第四届世界青年联欢节上获民间音乐比赛银质奖。

《百鸟朝凤》是一首著名的山东民间乐曲，流行于我国北方广大地区。《百鸟朝凤》有着北方民间音乐的粗犷、爽朗的典型风格。旋律流畅而富于变化，运用了移位、加花的手法。《百鸟朝凤》是一首能够唤起人们对大自然的热爱，对劳动生活回忆的优秀的民间管乐曲。听者在乐曲中仿佛可以听到布谷鸟、鹁鸪鸟、燕子、黄雀、画眉、百灵鸟等鸟类的叫声，还能听到公鸡的啼鸣，它表现出了黑夜即将消逝和朝阳即将升起的意境。《百鸟朝凤》经过民间艺人长期以来不断充实加工和创造，在演奏技法和演奏曲谱等方面有了一定的变化，已成为一首群众喜闻乐见、百听不厌的艺术珍品。

【江南丝竹】

我国早在周代的时候便有了乐器的分类方法——八音，这个名称在后世演化为音乐或乐器的代称。当时将所有的乐器，根据制作材料的不同，分为八类：金、石、丝、竹、匏、土、革、木。这八种材料被不同组合之后，还产生了几个名词，如"金石""丝竹"等，多数的时候也是指音乐或

是乐器。刘禹锡在《陋室铭》中有"无丝竹之乱耳,无案牍之劳形";白居易在《琵琶行》中有"浔阳地僻无音乐,终岁不闻丝竹声"。看来"丝竹"作为一个词语,早在唐代便已多用。

江南丝竹是一种小型的器乐合奏形式,常用的乐器有丝弦的二胡、三弦、琵琶、扬琴,竹管的笛、箫、笙和小件打击乐器鼓、板等。其中以二胡、笛、箫为主。江南丝竹的音乐风格清新活泼,细致秀雅;曲调优美流畅,柔和婉转。传统的江南丝竹曲目有所谓的八大曲之说,但对八大曲的认定则有各种各样的说法,一般来说,是如下八首曲目:《三六》《慢三六》《行街》《云庆》《四合如意》《中花六板》《慢六板》《欢乐歌》。另外还有《老六板》《霓裳曲》《柳青娘》等,也是很流行的。每一曲都恰如一幅山清水秀的江南图画,细腻悠扬。

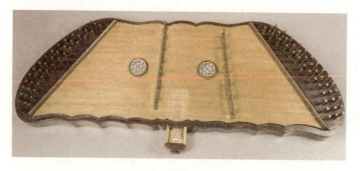

扬琴

第四章·
融会贯通——中外音乐的交流

一乡之善士斯友一乡之善士；一国之善士斯友一国之善士；天下之善士斯友天下之善士。以友天下之善士为未足，又尚论古之人。颂其诗，读其书，不知其人，可乎？是以论其世也，是尚友也。

——《孟子·万章下》

在悠悠的历史长河中，中国音乐在自身的发展过程中吸收、融汇了大量外来音乐。与此同时，中国音乐对世界音乐的发展也有着深刻的影响。从与邻近的东南亚、中亚等国家和地区的交流，再到同遥远的欧洲、美洲乃至整个世界的交流，中外音乐文化的交流共经历了2000余年。在这2000余年中，外来音乐对本土音乐的内传播，对我国音乐的发展起到了促进的作用。

一、海纳百川——外来音乐对中国音乐的影响

中国古代先民与外族人的音乐文化交流，可追溯到《吕氏春秋·古乐》的记载——黄帝"令伶伦作为律"，4000多年前，当中国的先民已经由母系氏族社会向父系氏族社会逐步过渡的时候，神州大地涌现出一批智勇非凡、特别有创造力的人物，其杰出的代表就是传说中的轩辕氏黄帝，他不但率领强大的军队统一了各个部落，被拥戴为联盟领袖，而且带领人们艰辛地跨过文明时期的门槛。

在他的统领之下，人们掌握了修建房屋、制作衣服、造车、造船等技术；他还责成"羲和占日，常仪占月，臾

·第四章· 融会贯通——中外音乐的交流

区占星气,伶伦造律吕,大挠作甲子,隶首作算数",也就是说,天文学、占星术、音乐、历法、数学,都已经起步。这就是中国古代非常重要的一段传说。传说中的人物黄帝一直以来都受到中华民族的尊崇,至今被称作"人文初祖"。

伶伦造律吕,即用竹子制成十二根律管来发出构成音乐的十二个音,最早最详尽的记载是战国末期成书的《吕氏春秋·古乐》,文字是这样的:

> 昔黄帝令伶伦作为律。伶伦自大夏之西,乃之昆仑之阴,取竹于嶰溪之谷,以生空窍厚钧者,断两节间——其长三寸九分——而吹之。以为黄钟之宫,吹曰"舍少";次制十二筒,以之昆仑之下,听凤皇之鸣,以别十二律。

这段古文是讲,古时候黄帝命令伶伦制作乐律。于是伶伦从一个叫作大夏的地方往西走,到达昆仑山的北坡,在山谷中取得竹子。他选的竹子中空,腔壁厚而均匀,取两节间长三寸九分的一段来吹,定为黄钟律、宫音,叫作"舍少";又制成十二只竹筒,带着它们到达昆仑山下,根据凤凰的鸣叫声,把十二只竹管分别做成发音为十二律的律管。

伶伦到达的大夏之西,究竟是今阿富汗北部一带,还是今甘肃东南部一带,国内外学术界观点不一。但此记载说明,早在4000多年前,经济、文化发达的中原地区已成为中国音乐文化的中心,夏、商、周时期,中原地区与周边地区的音乐交流不断是确凿无疑的。

到了公元前2世纪的西汉时期,张骞两次出使西域,使汉朝和汉朝以西的文明首次建立了直接的联系。此后,中亚、西亚各国的乐器和乐舞通过"丝绸之路"陆续传入中原地区,为我国古代音乐增添了许多新的色彩。

汉武帝时期是不断开拓疆域、财力富庶、内外通达的朝代。张骞先在汉武帝建元三年(公元前138年)出使大月氏,他用13年的时间到访大宛、康居、大月氏、大夏诸国,后来又在元狩四年(公元前119年)出使乌孙,并派副使到大宛、康居、大月氏、大夏、安息(西亚古国,当时领有伊朗高原和两河流域)、身毒(古印度的别译)等国,张骞两次历尽艰辛的出使,终于打开西域通道,为中西交通的开拓创下了不朽功绩,也为国际文化交流开辟了前所未有的广阔前景。

在音乐文化交流方面,很多著作大多提到张骞从西域带回《摩诃兜勒》,然后又由李延年据以创作新声二十八解,这是西域音乐开始传入中国的重大事件。张骞从西域带回

第四章 融会贯通——中外音乐的交流

《摩诃兜勒》一事,最早见于西晋崔豹的《古今注》;较《古今注》成书更晚的《晋书·乐志下》更多为引用。

《古今注》的记载如下:

> 横吹,胡乐也。张博望入西域,传其法于西京,唯得摩诃兜勒二曲;李延年因胡曲更造新声二十八解,乘舆以为武乐。后汉以给边将军,和帝时,万人将军得用之。

所谓"横吹",是由"鼓吹"发展而来,也是军中之乐,常在马上演奏。所用乐器有鼓、角,以及箫(排箫)、笳、横笛等,时有小异,无严格定规。所谓"胡乐",在相当长的历史时期是用来泛指北方、西北方的少数民族音乐或西域传入的外来音乐。西京,指西汉国都长安。"摩诃兜勒"显然是外来语,对它的解释,历来纷纭歧出,莫衷一是,如释"摩诃"为"大",释"兜勒"为"歌曲"、为"国名"等。李延年是汉武帝所宠幸的一个乐官。所谓"二十八解",即二十八首(段)乐曲。所谓"乘舆",指帝主车舆。

《晋书·乐志下》的记述大体上与《古今注》相同,但是《摩诃兜勒》记成"一曲",而不是"二曲",此外又记述"魏晋以来,二十八解不复具存,用者有《黄鹄》《陇

头》《出关》《入关》《出塞》《入塞》《折杨柳》《黄覃子》《赤之杨》《望行人》十曲"。

南朝时期，僧人用歌唱吸引听众、宣传教义，印度天竺音乐随之传入中国。从北魏开始，西域龟兹乐传入中原，这为隋、唐燕乐发展奠定了一定的基础。唐朝时期，印度音乐的传入极大地影响中国音乐的发展。这集中体现在唐玄宗创作的《霓裳羽衣曲》中，《霓裳羽衣曲》是唐代一部极负盛名的大曲，又因诗人白居易的长诗《霓裳羽衣舞歌》而为人们所传颂。

所谓大曲，是包括器乐、歌曲和舞蹈，结构相当复杂、庞大的一种歌舞音乐作品，因此《霓裳羽衣曲》又被称作《霓裳羽衣舞》。该大曲风格淡雅清丽，共有36段，完整演奏它约需半小时。

《霓裳羽衣曲》的内容表现了羽化飞升的思想。它的命名是根据外在表演形式而来的，表演舞蹈的乐伎一般身着用鸟羽制成的上衣，用霓虹装点的裙裳。

《霓裳羽衣曲》的创作原委扑朔迷离，说法不一。相传它的创作和唐明皇及印度音乐的传入息息相关。在《杨太真外传》中就说到，《霓裳羽衣曲》是唐玄宗（即唐明皇）登三乡驿、望女几山（在洛水之南）时所作。所以刘禹锡有诗云："开元天子万事足，唯惜当年光景促。三乡陌上望仙山，

归作《霓裳羽衣曲》。"另外，从曲名的变动过程也可看出《霓裳羽衣曲》和《婆罗门曲》的密切关系。"婆罗门"，本梵语音译，原意指古代印度的"最胜种姓"，或指婆罗门教，或引申指古代印度。此曲最早称作《婆罗门曲》，后改名为《霓裳羽衣曲》。天宝十三年（754年），宫廷把一批胡乐作品改名，并在太常寺篆刻石碑以示郑重，其中就包括把《婆罗门曲》改名为《霓裳羽衣曲》。

隋唐300余年间，中国与外国的音乐文化交流情况有了空前的发展。这一时期，基督教音乐通过"丝绸之路"于唐初也已传入中国，这时的"丝绸之路"已于西域诸国向西延伸，到达了欧洲大陆。"大秦景教流行中国碑"证实了基督教是于唐初传入中国的。"大秦"是指当时的罗马帝国，景教是基督教中的一个支教，即聂斯脱利派。基督教赞美诗于公元8世纪传到波斯的聂斯脱利教会，同期也由这个教会传到中国，这些基督教音乐的赞美诗在中国得到传播，成为中国和西方音乐交流史上的一个里程碑。

各国传教士大批踏入中国是在清朝建立以后。他们不仅带来宗教思想，还把他们的圣歌乐曲和乐器一并带入中国。但因为当时传播的局限性，并未在中国产生很大的影响。值得一提的是，1601年利玛窦为中国带来了第一架击弦古钢琴。

五音绝响：
中国音乐的故事

利玛窦于万历二十八年十二月（1601年1月）第二次到达北京，并被明神宗接见。借这次机会，利玛窦向明神宗进献了十字架、天主像、自鸣钟、天主经、西琴等。这时的西琴，又被称为大西洋琴、雅琴、铁丝琴、七十二弦琴、翼琴等。在《利玛窦中国札记》（又名《利玛窦日记》）中，当时的"西琴"就是现在的"古钢琴"或"击弦古钢琴"，即"羽管键琴"或"拨弦古钢琴"。据《续文献通考》卷一一〇和卷一二〇所记，这种西琴的构造是"纵三尺，横五尺，藏棱中，弦七十二，以金银或链铁为之。弦各有柱，端通于外，鼓其端而自应"。我们可以由此推断出利玛窦当时所献西琴就是欧洲古钢琴无疑。

当时的明神宗对这种奇异的古钢琴产生了浓厚的兴趣，并命四名宫廷乐师向与利玛窦一同进京的庞迪我学习这种乐器的演奏方法。一个多月后，宫廷乐师们掌握了一定水平的演奏方法。为了能配合宫廷边奏边唱的演奏习惯，他们多次要求利玛窦为他们演奏的乐曲配上相对应的歌词。于是利玛窦根据其所熟悉的古代汉语写下八段文字，命名为《西琴曲意》八章。这八章的标题分别是《吾愿在上》《牧童游山》《善计寿修》《德之勇巧》《悔老无德》《胸中庸平》《肩负双囊》《定命四达》。

利玛窦这带有散文性质的八章歌词，对于当时外籍传教

士的汉学水平来说，已经具有相当高的水准了，但是这些歌词充满了宗教布道气息，并不符合歌曲所应有的形象性特点。以我们现在的眼光来看的话，其实是有些遗憾的。

明神宗时期，利玛窦和庞迪我给中国宫廷带来并传授的《西琴曲意》，是我们现在已知的键盘乐器音乐在中国的最早传播与教学，但是范围只局限于宫廷，在社会上没有产生实际的影响。后期汤若望也为宫廷撰写过一本《中文钢琴教材》，主要是介绍古钢琴的构造和其演奏的方法，非常可惜的是这本书没能流传下来。

自从利玛窦向明神宗进献西琴以后，进入中国的西方乐器如古钢琴、管风琴等陆续增多。在崇祯十二年（1639年），意大利籍天主教耶稣会传教士毕方济也曾向明朝宫廷进献西琴一台、管风琴一座等。但是在明代后期，西洋乐器及其音乐文化在中国深入传播的时机尚未成熟，到跨越近三个世纪的清末时期，西洋乐器及其音乐文化在中国的历史机遇才到来。

对中国近代音乐的复兴起着重要作用的还属20世纪初兴起的学堂乐歌运动，这是外来音乐文化对中国音乐文化产生影响的重要契机。

戊戌变法虽然失败，维新思潮"新学"却已经深入人心。在这种形势下，慈禧在1901年被迫实行"新政"。与此

同时,一些先进知识分子以乐歌作为自己西学的方向,于是出现了大批从事音乐教育的有志之士,他们奔赴东瀛,学习先进的音乐知识及教育方法,"培养新人,振奋祖国"成为他们的终生事业。沈心工等人就属此列。

沈心工于1902年在东京举办了"音乐讲习会",将一些日本和欧美流行的曲调填上新词,改编成新的歌曲。这是当时歌曲音乐的一个主要发展模式,对中国后期音乐家的创作起到了借鉴和引导的作用。

1904年1月,清政府颁行基本上效法日本的近代学制《奏定学堂章程》。《奏定学堂章程》通称"癸卯学制",它为学堂乐歌的兴起提供了基本条件。在《奏定学堂章程》等各种法令的颁行和"西学"的影响下,清末时期的新式学堂已经有了一定程度的发展。根据不完全统计,光绪三十一年(1905年),全国学堂总数已达8277所。但是当时中国音乐教师缺乏,因此聘请日本教师的情况非常多。

在中国戊戌变法运动的影响下,从日本、欧美借取而来的学堂乐歌诞生了。学堂乐歌是应清朝末期的社会内部需要而产生的。也就是说,它虽然是经过援引外力而萌发的,但最终还是因中国社会的根本需求而发展。

随着学堂乐歌运动在我国的发展,西方的一些基础乐理知识如简谱、五线谱等,还有各种音乐形式如钢琴、提琴、

第四章 融会贯通——中外音乐的交流

风琴、演唱等,在中国得到传播与发展。五线谱于康熙年间就传入中国,在19世纪时得到了真正的普及和应用。另外,《和声学》《乐理概论》《乐典大章》等也普及开来。

中华民国成立以后,学校唱歌活动成为当时社会文化中的一种新风尚,"乐歌"课程更是成为中小学的必修课程。这时学堂乐歌课程所教授歌曲的内容大多反映资产阶级民主革命的基本要求:爱国、民主,具体体现在反对列强侵略、揭露封建统治的腐败、歌颂祖国的历史、赞美祖国的山河等方面。例如,在早期的学堂乐歌中有一首《中国男儿》,它采用日本歌曲《学生宿舍里的旧吊桶》(小山作之助作曲)的曲调,填以石更(一说杨度)创作的歌词,由辛汉配曲。它充满爱国的激情和民族自豪感,传播非常广泛。

《中国男儿》大约一直流行到20世纪30年代抗日战争前夕。学堂乐歌是中国音乐教育的一块基石,它确立了中国集体歌曲的基础,并为中国造就出一批批优秀的音乐人才及爱国志士。

一方面,"五四"运动以后,中国音乐和西洋音乐得到了真正融合。"五四"运动时期,中西文化的碰撞引起了中国文化领域的思考。这次的思考使中国人全面地认识到西方音乐文化的价值。由此,中国建立了一批传授西方音乐知识

和技能的专业音乐教育机构,推动了西方音乐在中国音乐领域的大发展,促进了中西音乐的大融合,推进了中国音乐与音乐教育前进的步伐。

另一方面,一些外籍音乐家来到中国,并为中国带来了许多优秀的西方音乐文化知识。不仅如此,他们在中国的音乐教育方面也作出了杰出的贡献。1914年来到中国的俄国人阿甫夏洛穆夫为中国创作出了许多以中国的传说故事为背景,且采用传统戏曲音调的经典剧目,如歌剧《观音》、舞剧《琴心波光》等,他的作品大多带有浓郁的中国民族韵味。

西方音乐的传入及西方音乐家的来华,使中国崛起了一批优秀的音乐人才。在1934年由俄籍作曲家齐尔品发起的征集中国作品的比赛中,当时还在就读音乐学院的学生贺绿汀便以一首具有浓郁民族韵味的钢琴曲《牧童短笛》获得一等奖,他那娴熟的复调音乐创作手法,充分地显示了中西方音乐思想的高度融合。

还有一些优秀的中国音乐家,他们在学习和吸收西方音乐文化的基础上,不断地创新和发展中国的新音乐文化,在此道路上做出了不懈的努力,如中国第一代音乐家沈心工、李叔同等人。他们是文化领域的先进人士,是一批冲破阻力、力排众议、奋不顾身、开凿新路的青年勇敢分子。有在

第四章 融会贯通——中外音乐的交流

"东西调和与合作之中，打出一条新路来"的刘天华，以及进行过"中国派"曲调和"中国话"和声实验的赵元任；有提倡走"国民乐派的道路"的黄自和努力创造"更新鲜更具有特性的国乐"的马思聪，还有开创一代新乐峰的聂耳、冼星海等。他们都是中国近代音乐史上的巨星，为中国近现代音乐的发展谱写了不朽的篇章。

在新中国成立初期，中外音乐文化交流的着眼点从欧美转向苏联及东欧的少数几个社会主义国家，这种改变给音乐文化上的交流带有很大的局限性。与此同时，世界音乐的发展正以迅猛之势进入多元化时期。各种音乐流派和音乐技法层出不穷，更是出现了流行音乐、电子音乐、具体音乐、序列音乐、偶然音乐等多种音乐形式。

改革开放以后，中国音乐文化迎来了新的春天，中外音乐文化交流也开启了新的篇章。中国的改革开放吸引了世界各国著名的音乐家和优秀的音乐乐团来华，他们给中国音乐文化注入了一股新的空气。他们的到来，不仅给我们展示了不同的音乐风格，还为我们带来了大量的音乐资料，如理论书籍、乐谱、唱片、磁带等。同时，为了更好地吸收外国音乐文化，我们积极向国外派遣留学生，还聘请各国资深音乐家来华讲学，举办国际性音乐学术交流会议等，加强中国与世界音乐的文化交流，为中国音乐指出了光明的发展方向。

与此同时，为了更好地促进中外音乐的交流与传播，也为了我们能直接学习西方音乐的精髓，随着社会经济的不断发展，音乐节在中国逐渐受到欢迎。在北京、上海等地，每年都会举办不同专业、不同规模的音乐节，不仅为广大音乐爱好者带来了音乐盛宴，更使中外音乐家们有了展示自己与互相交流的机会，在很大程度上促进了中外音乐文化的交流与传播。

二、东学西渐——中国音乐的对外传播

张骞通西域开启了中外文化交流的大门。这种交流是双向的，丝绸之路的繁荣不仅使国外的优秀物质文化传入中国，也使中国的精华被他国所吸收。

张骞出使西域后，西域一些国家和汉朝往来不绝，乌孙国认识到汉王朝的强大，因此希望通过联姻来结为昆弟之国。元封六年（公元前105年），乌孙用千匹良马来聘娶汉朝公主。于是汉武帝将宗室江都王刘建的女儿细君以公主名

义嫁给乌孙王昆弥。昆弥年老，就依照本民族的风俗，命他的孙子迎娶细君——史称乌孙公主。

在傅玄的《琵琶赋》序中记述了一段关于琵琶的传闻：

《世本》不载作者，闻之故老云："汉遣乌孙公主嫁昆弥，念其行道思慕，故使工人知音者，载琴、筝、筑、箜篌之属，作马上之乐。"观其器，中虚外实，天地之象也；盘圆柄直，阴阳之序也；柱十有二，配律吕也；四弦，法四时也。以方语目之，故云琵琶，取其易传于外国也。

根据博玄的记述可知，他所描述的这种琵琶的形制与今日中国的琵琶形制并不相同，而是长颈圆盘，与阮或月琴相近。这种长颈圆盘的特点，可能是多种不同样式的琵琶在长期发展中融汇而形成的规范化形制之一。这种琵琶，又由于魏晋间阮咸善于弹奏它，从唐代起又被称为"阮咸"，今天的"阮"的名称即由此简化而来。至于今日中国的琵琶，则是后来在另外一种从西域传入的曲项琵琶的基础上发展而成的。

五音绝响:
中国音乐的故事

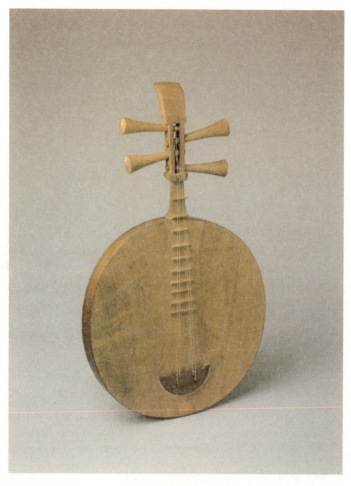

月琴 正面

·第四章· 融会贯通——中外音乐的交流

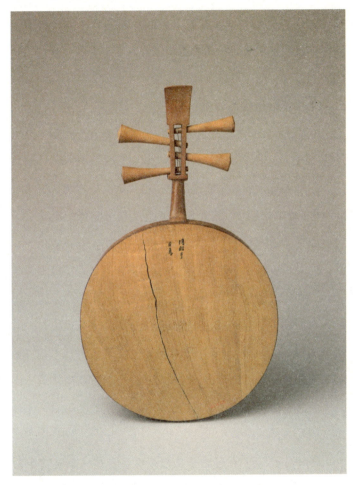

月琴 背面

到了隋、唐时期，燕乐得到了亚洲各国的认同，因此得到广泛的传播，影响广泛而深远。唐初时期，朝鲜为了学习唐朝的优秀文化，不断派遣留学生来唐求学。到了12世纪初，朝鲜的音乐文化在唐的影响下，有了很大的改观。当时朝鲜的音乐分为"唐乐"和"乡乐"两大类。其中，"唐乐"就是中国传播过去的音乐，无论乐器及曲调都与中国相同。"乡乐"则是朝鲜的本土音乐，在乐器的使用及曲调上都与中国的有所区别。

中国和日本的音乐交流历史也很久远。日本天智天皇七年（668年），近江（京都附近）首次出土铜铎。铜铎是一种悬鸣钟，音律稳定，形制较大。它一般用于祭祀或作为礼器，同时又可以作为装饰性的陈设。铜铎是日本从绳文式文化转向弥生式文化时期的产物。从绳文式文化向弥生式文化的过渡时期，即公元前3世纪到公元2世纪，大致相当于中国的战国末期到秦汉时期。日本有一些学者认为日本铜铎是将中国的青铜器回炉熔化，并将其作为原料重新铸造的。也有人认为它是受到中国的青铜钟一类乐器礼器的影响，由日本自创的独特的产物。

1966年，人们在日本下关市绫木乡台地一个竖穴中发现了中国春秋时代的陶埙，日语称之为"土笛"。这同样表明中国和日本之间很早就有音乐文化交流。

第四章 融会贯通——中外音乐的交流

在唐代,日本还多次派遣留学生来唐学习中华文化,并为日本带去了珍贵的乐谱、乐器和相关的音乐知识。最具代表性的是日本留学生吉备真备,他在公元716年来到中国,在中国留学18年之久。回国时,他将铜律管1部、《乐书要录》10卷等带回日本,使中国的音乐理论知识在日本广泛传播。

日本自隋高祖开皇二十年(600年)至唐昭宗时期,先后派遣了22批"遣隋(唐)使"来到中国,这些使团担负着中日文化交流的重要使命,他们志在吸收隋唐文化,为中日文化的交流发挥了重要作用。到公元702年时,日本还仿照唐朝音乐机构设置了"雅乐寮"。日本音乐在发展的历程中,吸收了很多中国音乐元素。如已成为日本国乐重要象征的"雅乐",就是由唐朝的燕乐改变融合而来。到今天,在日本古都奈良东大寺的正仓院还可以看到中国的许多传统乐器,那里珍藏着一批被日本视为国宝的唐朝乐器,如嵌螺钿紫檀五弦琵琶、阮咸、金银平脱纹琴、箜篌、曲项琵琶等。这些乐器及音乐文化知识的传入,给日本本土音乐注入了中国音乐文化的灵魂。

进入20世纪,京剧大师梅兰芳的出国演出活动也产生了较强烈的反响。他于1930年应邀访美,历时半年多,先后到过洛杉矶、旧金山、华盛顿、西雅图、芝加哥等城市,

演出了《打渔杀家》《天女散花》《汾河湾》《霸王别姬》《贵妃醉酒》《嫦娥奔月》等剧目。

1956年3月，中国访日京剧代表团在周恩来总理的关怀下组成了。代表团以梅兰芳为团长，欧阳予倩为第一副团长兼总导演，刘佳、孙平化任副团长，欧阳山尊任副秘书长，由国家派遣，以民间交流形式出访日本。全团以中国京剧院和梅兰芳剧团为基础，荟萃了我国许多著名演员，如梅兰芳、姜妙香、李少春、袁世海，连同音乐、舞美、工作人员共86人，演出剧目有《贵妃醉酒》《霸王别姬》《奇双会》《白蛇传》《三岔口》等大小剧目25出。阵容之强大、剧目之多彩，前所未有，使中国的戏曲艺术在日本得到一定传播。

继明末清初西方天主教传教士利玛窦等人向西方报道、介绍中国音乐之后，许多西方传教士与学者开始热衷向欧洲宣传中国的音乐文化。利玛窦之后，中国音乐文化在外国的传播更加系统和全面。此时，许多侨居海外的华人也成了向西方传播中国音乐文化的主导力量。中国音乐文化在国外得到了许多知名作曲家的关注，他们在西方音乐的基础上，吸收中国音乐的特色，创作出了许多具有中国色彩和东方情调的音乐。如美籍奥地利著名小提琴家、作曲家克莱斯勒创作的小提琴曲《中国花鼓》，就是他在美国西海岸旧金山听到

中国音乐以后获得创作灵感的。还有法国印象派作曲家德彪西创作的《塔》《月落古刹》；俄国作曲家柴可夫斯基的舞剧《胡桃夹子》中的《中国舞曲》；法国作曲家拉威尔的管弦乐组曲《鹅妈妈》中的《丑姑娘与瓷娃娃女皇》；西班牙作曲家德·法雅的歌曲《中国风格曲》；奥地利作曲家马勒的交响声乐套曲《大地之歌》；等等。

改革开放以后的中国，与外国的音乐交流活动更加频繁。许多世界著名音乐家和乐团来到中国进行演出与交流，与此同时，外国留学生也涌入中国，学习中国音乐文化与中国传统乐器的演奏。很多优秀的中国艺术家为了弘扬中国的音乐文化，毅然走出国门，向世界展示中国音乐文化。

1998年春节，中央民族乐团首次在奥地利维也纳金色大厅举办"中国民族音乐虎年春节音乐会"，引起了世界乐坛的巨大轰动。他们不仅向世界带去了中国传统的民族音乐，同时还运用中国乐器演奏了施特劳斯圆舞曲及许多其他奥地利风格的作品。他们向全世界展示了中国音乐的魅力及姿态。

优秀艺术家戴玉强、幺红、郑咏、谭晶、玉莹等人也纷纷在金色大厅开唱，向世界展示着中国音乐家的魅力。2008年，在一年一度的维也纳爱乐乐团新年音乐会上，中国钢琴家郎朗受邀向全世界的乐迷介绍了老约翰·施特劳斯的《中

国人加洛普》。这是维也纳爱乐乐团继2003年之后,首次在新年音乐会上演奏这首欢快的舞曲作品,向即将举办2008年奥运会的中国致意。从1998年中央民族乐团来到这座古老又现代的音乐殿堂之后,在这座金色大厅里就不断涌动着"中国音乐潮流"。

进入21世纪这个高度发达的信息化时代,世界各国之间在各个方面的联系更加紧密,世界音乐文化开始向多元化方向发展。世界音乐领域也正经历着一场空前轰动的中国浪潮,在留学或定居海外的音乐人中,涌现出不少享誉国际的作曲家和演奏家。如旅美华裔大提琴家马友友,他用非凡的琴艺赢得了国际观众的认可。

马友友,大提琴演奏家,是在法国出生的华裔美国人。他曾获得过很多荣誉,如唐大卫奖(Dan David Prize)、格莱美最佳室内乐演奏奖、格莱美最佳乐器独奏奖(与交响乐团合奏)、格莱美最佳乐器独奏奖(无交响乐团)、格莱美最佳古典音乐当代作曲奖、格莱美最佳古典音乐专辑奖、格莱美最佳古典混合音乐专辑奖、顾尔德奖(Glenn Gould Prize)、普林斯顿大学音乐艺术博士荣誉学位、第52届格莱美最佳古典跨界专辑奖等。1999年2月,美国纽约市将曼哈顿东46街与第五大道交叉口的路牌,暂时性地换成"马友友路"(Yo-Yo Ma Way)。2011年2月18日,时任美

·第四章· 融会贯通——中外音乐的交流

国总统奥巴马为马友友颁发了代表美国平民最高荣誉的总统自由勋章。除了演奏，他在音乐教育事业上也获得了巨大的成就。

著名旅美小提琴家吕思清是第一位获得国际小提琴艺术最高奖——意大利帕格尼尼国际小提琴大赛金奖——的东方人。国际权威音乐杂志 *The Strad* 将这位杰出中国小提琴家誉为"难得一见的天才"。他的琴声早已传遍美国纽约林肯艺术中心、洛杉矶好莱坞露天剧场、加拿大多伦多福特中心、英国伦敦皇家歌剧院、威格莫尔音乐厅、瑞士日内瓦维多利亚音乐厅、俄罗斯莫斯科音乐大会堂、克里姆林宫以及日本东京山托利音乐厅等世界著名的演出场所。

与他合作过的国际知名乐团包括英国皇家爱乐乐团、Halle 交响乐团、Guildford 爱乐乐团、瑞士伯尔尼交响乐团、意大利热那亚歌剧院交响乐团、西班牙 Bibao 交响乐团、葡萄牙爱乐乐团、挪威斯塔凡格交响乐团、加拿大温哥华交响乐团、美国好莱坞露天剧场乐团、阿斯彭节日乐团、辛辛那提室内乐团、俄罗斯国家交响乐团、俄罗斯爱乐乐团、日本读卖新闻交响乐团、九州交响乐团等。他还多次受邀以客座演奏家身份参加美国阿斯彭，瑞士日内瓦、蒙特勒、阿斯科纳，芬兰萨沃林纳，西班牙，法国，意大利，日本等国家和地区多个重大的国际音乐节活动。

五音绝响：
中国音乐的故事

吕思清用小提琴向世界传播着中国民族音乐，他让中国的《梁祝》世界化，让世界的《四季》在他的琴上流淌出非同凡响的色彩。他的琴音美妙绝伦，激动人心的琴声在全世界近30个国家及地区奏响，所到之处皆好评如潮。他以精彩的演奏技术、充满灵性的音乐感觉，征服了全世界的观众。

被音乐界称为"鬼才"的谭盾在国际上享有盛誉。他被《纽约时报》评为1997年度"国际乐坛最重要的十位音乐家"之一。1999年因歌剧《马可波罗》获得格莱美作曲大奖。他凭借《卧虎藏龙》的电影配乐，获得2001年奥斯卡金像奖"最佳原创配乐奖"。他还为2008年北京奥运会创作了一首《拥抱爱的梦想》。多年以来，谭盾通过他的音乐把中国文化传播到世界，受到各地音乐爱好者的尊重和喜爱。

国际著名钢琴家郎朗曾被数家美国权威媒体称作"当今这个时代最天才、最闪亮的偶像明星"，他是受聘于世界顶级的柏林爱乐乐团和美国五大交响乐团的第一位中国钢琴家，是联合国儿童基金会国际亲善大使，可以说是一位国际钢琴大家。他的代表作品有《黄河》《哥德堡变奏曲》等。他是世界古典音乐新一代领军人物，被誉为"当今世界最年轻的钢琴大师"、一位"将改变世界的年轻人"、一

部"钢琴的发电机",《纽约时报》称郎朗为"古典音乐界中最闪亮的明星",美国《人物》杂志评他为"最具魅力的男士",德国《世界报》称他为"当今世界最成功的钢琴家",他是"中国腾飞的符号","世界的郎朗,华人的骄傲"。他是第一位与维也纳爱乐乐团、柏林爱乐乐团、美国五大交响乐团等一流乐团长期合作,并在全世界著名音乐厅举办个人独奏会的中国钢琴家,是第一位在美国白宫举办专场独奏会的中国钢琴家,并被美国总统当场称赞为"世界和平的使者"。他也是第一位被英国皇室直接邀请参加纪念已故英国女王音乐会,并演奏特别创作的《献给女皇》钢琴协奏曲的钢琴家。他曾在2008年第二十九届北京奥运会开幕式上演奏长达八分钟的独奏曲《星光》。不仅如此,在2008年北京奥运会倒计时一周年天安门庆祝仪式上,他演奏了钢琴协奏曲《黄河》。2007年香港回归十周年庆典晚会上,他压轴演出。中国2010年上海世界博览会开幕式、2010年广州亚运会开幕式、2008年诺贝尔颁奖音乐会、2008年格莱美颁奖仪式、2007年在上海举办的世界夏季特殊奥利匹克运动会开幕式、2006年世界杯足球赛开幕音乐会上,都留下了郎朗激情澎湃的琴声。郎朗的音乐才华与他热情奔放的性情相得益彰,使他成为古典音乐最理想的诠释者和年轻人心中的偶像。

享誉国际的音乐家还有薛伟、李传韵等人。这些音乐家用他们独特的声音及力量,向世界展示着中华民族的骄傲。他们将中国的音乐世界化,为中国音乐的发展作出了非凡的贡献。